藝術國度

防彈 BTS

掀起一場

溫柔革命

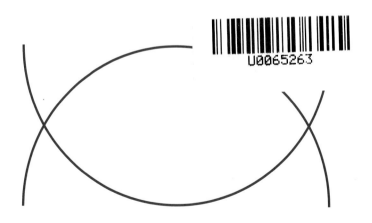

三悅文化

目錄

BTS 掀起的革命
和全新的藝術型態

我是一名哲學家，鑽研大多數人感到陌生的電影哲學。而既不是演藝圈記者，也不是大眾音樂評論家的我，為什麼會下筆撰寫防彈少年團（以下簡稱防彈）的書籍呢？電影哲學與防彈又有何關聯？

以偶像團體的身分來說，防彈與電影哲學毫無關聯，但對我而言，防彈少年團已不只是偶像團體，更是撼動當今社會結構、媒體藝術結構的存在，此項變化帶給固有的社會規律及權力中心相當的震撼，堪稱「革命」，2016 年～ 2017 年的燭火革命動搖僵固已久的韓國政治圈，而防彈所帶來的變化也不亞於此，甚至為動搖全球的大型革命。

席捲全世界的防彈

平常對於偶像團體毫無關心的人們，至少都曾聽過他們在美國告示牌得獎[1]，然後要受邀至 AMA 上表演的消息[2]，但 2017 年 11 月防彈登上美國 AMA 舞台表演時，現場引起震耳欲聾歡呼與尖叫聲，觀眾跟著歌曲舞動身體，並大聲用韓文呼喊成員名字及跟唱的影片帶給

原先漠不關心的人不小的震撼。

　　韓流偶像在亞洲各處皆擁有超高人氣，但從未有偶像團體能真正地在歐美地區大紅大紫，特別是亞洲人要打進門檻極高的美國市場更是難上加難，但這不可能的事情宛如奇蹟般發生了，防彈輝煌的獲獎紀錄不勝枚舉，其中最為代表如下：

　　· 推特追蹤人數：25,157,531 名（2020 年 4 月 23 日基準）

　　· 榮獲 2017 美國告示牌'TOP SOCIAL ARTIST'

　　· 榮獲 2017 美國告示牌'年度藝人部門第十名'

　　· 榮獲 2017 美國告示牌'年度團體第二名'

　　· 榮獲 2017 美國告示牌'年度最佳最佳專輯部門第三十二名'

　　· 獲頒 2018 Golden Disk 專輯部門大賞

　　· 獲頒 2018 首爾歌謠大賞　專輯部門大賞

　　· 獲頒 2018 GAON 排行榜 K-Pop 年度專輯第二、四期（YOU NEVER WALK ALONE, LOVE YOURSELF）

　　· 獲頒 2018 RIAA（美國專輯產業協會）Gold 認證（MIC DROP, DNA）

　　· 登上美國告示牌雜誌封面人物 （八種封面）及美國告示牌官方網站常設分類

　　防彈在全球所擁有的影響力可在他們的音樂作品上看出端倪，與 Steve Aoki 合作的〈MIC DROP〉混音版本發行當日就登上 47 國 60

個地區的 iTunes 排行榜第一名位置。包含美國、加拿大、芬蘭、瑞典、挪威、丹麥、荷蘭等北歐國家，以及匈牙利、葡萄牙、俄羅斯等東歐國家，還有巴西、阿根廷、哥倫比亞、智利、祕魯等中南美洲國家[3]。

國內外媒體見狀爭相分析防彈的成功因素，絕大多數的報導歸類出品質絕佳的音樂實力、強力整齊的舞蹈、水準極高的 MV、出眾的時尚品味與外貌、歌詞多以社會批判為主，引起同年齡層熱烈迴響、透過傳播媒體而活躍等報導內容。

上述皆為防彈能在全世界獲得極高人氣的原因之一，但最核心的要素是他們出色的音樂實力。一聽就抓住感官的旋律、中毒性強的節奏、引起心中共鳴，直率真誠的歌詞，加上與歌詞相互配合的舞蹈動作。他們的 MV 品質更是不亞於電影水準，每個微小細節都將欲傳遞的訊息隱藏其中。防彈少年團的全體成員皆參與專輯作曲作詞，甚至擁有獨立製作能力。而舞台表演就算是強烈的編舞也能不使用對嘴，呈現完整表演的優秀現場實力。他們在 AMA 的舞台表演還因太過完美被質疑是否對嘴[4]，最後由英國媒體出面報導證實他們無使用對嘴，全程現場演唱表演。就像在頒獎典禮上老菸槍兄弟的介紹詞般，防彈的音樂性是前所未有的超高品質，現在的他們已是世界級水準的音樂家[5]，儼然成為了全新的名詞「偶像音樂家」。

而這樣富含實力的音樂，若是讓人無法感受真誠，則無法擄獲全世界歌迷的心，更無法凝聚眾人。防彈的真誠並非依靠他人，而是因著他們在自我人生道路上所面臨的考驗、痛苦、絕望、害怕以及希望。他們將這些真摯的事物及態度一一寫進歌詞及歌曲中並歌唱。防彈現實生活的模樣也展現在各式各樣的影片當中，無論是日常生活、或是後台模樣以及成員間相互珍惜、一同成長的時刻等，皆透過他們自己的綜藝節目和多樣化的媒體管道展現給歌迷，觀眾能夠經由這些影像了解到防彈最真實、最人性化的一面，大幅縮短彼此距離，看到成員們卸下舞台上的光鮮亮麗，與我們相差無幾的平凡人模樣，讓他們音樂裡所承載的訊息增添信任感。

　　防彈所展現的真誠是源自他們的原創性與獨特性，若是沒有自我思考的能力，將無法傳遞最真誠的心意，他們獨立思考想要創作何種音樂，並用盡全力藉由歌曲傳遞出去，這就是他們的音樂最扎實的基礎根源，這穩固且不受動搖的樹幹，使得他們的音樂與訊息能夠跨越國境，觸碰到每位歌迷的內心深處。

　　此時不得不提到 Big Hit 經紀娛樂公司的方時赫代表，透過媒體報導能夠看出方代表給予這群少年相當多的空間去思考對自己最重要的事物為何[6]，在競爭激烈的音樂市場裡，給予偶像這般自由其實是需要勇氣並具有危險性的做法，但就結果而言，方代表的選擇是正確的，因為擁有自由讓防彈得以養成自律性，能用音樂講述屬於自己的

故事，使他們成為不斷成長的藝術家。

SERENDIPITY 防彈與 ARMY 的相遇

　　而在剖析了防彈的音樂價值後，若是沒有喜愛他們的音樂並給予支持的歌迷，就不會有今天的防彈，防彈與他們的歌迷「ARMY」是兩者無法切割的存在，喜愛防彈的這群歌迷們殷切地希望將自己所愛的歌手讓更多人知道，他們希望讓更多人肯定自己擁戴的歌手所擁有的價值，透過網路媒體或實際行動的方式實現目標，防彈的歌迷稱為A.R.M.Y.（Adorable Representative M.C. for Youth），意為受人景仰的青年領袖，他們也名副其實的成為防彈的軍隊，將防彈推上世界舞台，負責翻譯防彈消息或影片的歌迷們會花上至少好幾個小時的時間譯成該國語言，讓全世界歌迷皆能接觸訊息[7]，因此防彈不只是在亞洲及南美州，更在美國及歐洲市場得到國際認同，防彈能在美國告示牌得獎及站上 AMA 舞台表演即是歌迷活躍的推動造就而成的結果。

　　放眼世界，其實依然有相當多的音樂家擁有優秀的音樂實力，也活躍地透過網路與歌迷交流並擁有能欣賞其才華的歌迷們，但為何其他歌手沒有像 ARMY 一樣的歌迷？為何眾多的歌手中，只有防彈擁有如此懷抱熱誠又給予高度支持的 ARMY 呢？優秀的音樂實力、真摯的訊息、交流的密集度，光是這些條件不足以解釋防彈與 ARMY 間的相遇，更無法解釋他們一同創造的耀眼成功。我相信最關鍵的一點即是「方向」，防彈所前進的方向與 ARMY 所希望的方向相互結

合引起共鳴，進而促使現在所擁有的碩果。

既然如此，防彈與 ARMY 所邁向的方向或是渴望又意指甚麼呢？其實都跟我們所生活的現實人生脫離不了關係，在被新自由主義支配的當今社會，以利潤為導向的資本主義和全自動化設備造成人力縮減，進而形成更加激烈的社會競爭、壟斷與集權的鬥爭、貧富差距加劇，在權力遊戲下的犧牲者就是年輕人們，他們面對混亂世界看不到希望，只被不安與恐懼以及絕望吞噬。年輕人的失業問題已是全世界的共同現象，年輕人們皆會在相似的時間點遭遇相似的問題，擁有相似的困境，也共同期望著相似的希望，而因著網路媒體之發達，大家共有的資訊互相交流 [8]，彼此都擁有類似的苦惱及情感，所以當防彈創作的音樂出現時，就像是一個串起眾人的存在。

防彈的音樂描述陳腐的社會結構與壓迫、無法消弭的偏見，將面臨不平等待遇的痛苦心境全寫進音樂，並號召力量改變世界。他們透過音樂傳遞的訊息跨越國界，引起了全世界年輕人的共鳴。防彈的音樂經常點出現實社會的癥結，並希望用自身力量做出改變，防彈與 ARMY 皆因現實所苦，並努力打破固有束縛，正因如此，防彈和 ARMY 相遇後對這世界造成的震撼才會如此巨大。世界必須改變的必要性及變化所伴隨的自由、共同打造更好世界等的想法，在無國界的音樂間彼此得到共鳴與迴響。相信這就是防彈能在世界得到國際性成功的基本原因之一。

雖說無法以偏概論講述防彈所得到的全球性成功僅因於此，但他們所追求的方向恰好與當今時代所渴望的改變如出一轍[9]，所謂「偶然發生的幸福」就像防彈的歌名〈SERENDIPITY〉形容的一樣，防彈的成功就像是〈SERENDIPITY〉雖為偶然發生地，但卻是彼此最珍貴的幸運。

革命與全新藝術型態之誕生

沒有美國血統，唱得更是非英文的韓國偶像要打入美國市場是相當艱辛之事。加上並非大型經紀公司有著雄厚資金與媒體勢力，防彈要站上世界舞台，必須要超越原有的行銷手法。他們的歌迷 ARMY 的活躍並不僅限展現在電視節目或表演舞台上，而是自動自發的團結起來，並在所有可接觸的媒介上，不限定是網路或實際行動，極力地展現對於自家歌手的熱愛，而他們在廣大世界各處種下的種子開始萌芽後，對於原有的音樂市場及媒體權力版圖造成極大震撼，無論一開始的契機是有心或無心，但歌迷們所掀起的變化已從音樂市場震盪至整個社會結構。

我將防彈與 ARMY 相遇後對於社會、文化、藝術層面所帶來的變化，稱之為「防彈現象」。並針對防彈為何能獲得巨大成功來進行相關探討，然而比起討論他們的行銷手法有多優秀，更應該先了解當今社會所面臨的挑戰與困境，還有因此受苦的人們正經歷怎樣的痛苦，他們希望世界應該怎樣變化，透過探討這些問題後才能了解防彈

為何能夠引起新世代的共鳴進而成功。

更從另一方面來看，防彈和 ARMY 所引起的社會文化改革，對於政治層面會造成何種影響，以及防彈所勾勒的獨特藝術世界又是何物？

「防彈現象」能夠概分為兩個部分，一為防彈與 ARMY 所掀起的社會文化方面之變化，這項變化從防彈卓越的音樂詞曲、優秀的舞台表演實力、與歌迷間產生共鳴的訊息做為出發點，觸發歌迷在各種線上線下媒體間大力傳播發酵，形成巨大的連通網絡，打破既有的傳統行銷模式與規模，讓原先只存在於虛擬世界的影響力也實踐於現實生活，讓線上線下的界線趨於模糊，此項變化顯示了媒介的權力、種族語言的隔閡逐漸消失，雖然歌迷的行動不含有政治意圖，但就這股社會、文化的巨大變動與德勒茲的「塊莖革命」定義有不謀而合之處。

第二部分為防彈與 ARMY 共同創造的藝術革命。防彈的 MV 及其他官方影片不僅只是做為行銷歌曲的媒介使用，而是做為傳遞訊息的多功能媒介之一，歷年來發佈的 MV 及其他影像皆帶有關連故事性，如果只看單一影像將會無法理解其宇宙觀，長期累積下的影片量大幅提高觀眾的涉入程度，觀眾在觀看完影片會用各自的方法解讀，甚至上傳相關影片分享想法，在原本的固有的官方影片間，延伸發展

更多觸角的網絡樹枝，形成一整片規模甚鉅的版圖。

對於這史無前例的現象，我稱之為「網絡影像」。防彈與歌迷們共同創造全新的藝術形式，雙方一同創造生產這前所未見的全新藝術型態，更符合了現代藝術所極力推行的「共享價值」，當今藝術不應當只是藝術家單方面的創出作品，讓觀者一昧接收；而是藝術的創作者與消費者間的界線趨近模糊，相互影響，形成互動模式，雙方共同創出更高價值。

地震儀的防彈現象

防彈現象的兩大部份皆動搖了既有的規律及界線，讓一切變化形成水平式流動。受到全新波瀾影響的藝術，就像在地表下大力震盪的地震儀，並非藝術家的我們雖能稍微感受到世界的變化，但卻因著現實的框架已在我們心中深根許久，較難感受到巨大變化。但這尚未能用邏輯化的語言及系統說明的細微變化，必定有敏銳的藝術家能率先觀察到此點。自古以來精湛卓越的作品，並非憑空捏造而成，而是因為能察覺到趨勢變化的徵兆。藝術與人類歷史並存數千年，亮相時曾被藐視的作品，到了現今卻被奉為圭臬的例子不勝枚舉，或許這也是藝術被視為拯救人類之光的原因。

人們總是自嘲說世界沒有改變，但讓我們將視野拉遠，回顧過往，人類走到現今已歷經了多次變革，以女性在社會上地位的例子來

說，雖然還有很長一段路要走，但相較於 3、40 年前已經進步許多，世界的變化速度在我們一生的作用時間相當長，需要經歷漫長的等待，才能等到用肉眼看到、用身體感受到確切的變化，反觀人類歷史的重大改革皆為如此，改革的最大敵人即是固化僵硬的現實社會，似乎要經過許多的犧牲及永不見天日的時光過去，才能看見轉機，而在眾人都還在苦撐的當下，只有地震儀能感受得到那隱藏在深處的細微震動，這些地表上的紛爭及矛盾，皆會漸漸凝結成巨大能量，有一天將在眾人無法預測的時機傾洩而出，直到那時世人才會真正接受世界改變的事實，但其實早在這一切發生之前變化就已經開始，它所發出的頻率是我們聽不見的低鳴；它的輕微震動是我們所看不見的變化，而這些微小的震盪就是藝術存在的方式。

撰筆契機

　　如同能偵測世界根基變化的地球儀般，做為能發現防彈所帶來的藝術革命的我感到無比光榮，防彈現象讓我得以重啟原先暫停的「手機網絡新藝術型態」之研究。現代的生產方式明顯起了變化，藝術的角色與型態也面臨改頭換面的時機，但欲尋找能驗證這變化的確切例子卻是難上加難，在只有理論性假設的情況下，研究不得已只能中斷。但當我看到防彈的 MV 及其他影片時感到欣喜若狂，影片所造成的生產方式變化、網絡影像的具體化及共享價值的展現等等，皆驗證了我數年前所提出的理論性假設，做為研究者能找到合適的研究對象是多麼難能可貴之事。當然在初期也曾擔心自己的研究是否會造成

正在茁壯成長中的歌手負面影響，但最後依然提起勇氣完成了研究。因為我在防彈現象中所感受到的讚嘆與驚奇，並非純粹滿足我個人的喜好，而是能夠對這個社會展現出世界的根基正在轉變的證據，而這項變化所影響的層面涵蓋社會、文化、政治、美學等全方面的層面。

　　而必定會有人提出質疑，單一組偶像團體怎麼會帶給整個社會、文化、政治、美學影響？但再讓我們回溯過往，每當全新藝術型態誕生時，必將與舊有觀念牴觸，舉例來說，照片是體現藝術的形式為現今我們都認同的，但在照相技術剛誕生時，許多人將他與繪畫比較，並否定其稱之為藝術的價值。德國哲學家〈班雅明〉曾說過，在爭論發生的那個年代，人們會出現爭辯不是針對藝術本身，而是一種世界改革之現象，就像在機械複製藝術時代，藝術掙脫宗教的靈光現象，其自主自律的假象也隨之消失一般。

　　披頭四的音樂在 1960 年震撼了蘇聯共產黨的銅牆鐵壁，並將解放自由的渴望帶進蘇聯國土，進而影響蘇聯瓦解。斯利・伍德海德在 2013 年所撰寫的著作《回到蘇聯：披頭四震撼克里姆林宮》提到披頭四的音樂如何對於蘇聯瓦解造成影響，此項分析說明了看似毫無關係的音樂如何帶給社會與政治層面不容小覷的影響力，而也能從中看出防彈現象的類似脈絡。

　　本書將分成兩個章節分析防彈現象所帶來的巨大變化，第一部將

探討防彈現象帶給社會、文化方面的影響，防彈所傳達的訊息帶給歌迷何種影響及其觸發的行為，進而造成社會、文化何種改革性的變化。第一章將從防彈傳遞給歌迷的訊息開始探討，尤其著重在社會批判方面的訊息，因社會批判的訊息為打破社會舊有規範的重要核心。第二章為討論防彈與歌迷的聯合如何瓦解社會框架，第三章將上述變化所蘊含的意義與哲學家德勒茲的「塊莖理論」做進一步的分析研究。「塊莖理論」為中心點與周圍的交點並無階級之分，而是透過不斷與他點連結而構成的網絡結構，此項哲學概念能說明當今社會手機所形成的網絡連結革命，也能夠用於說明防彈現象所蘊含之意義。

第二部將從防彈現象的第二個層面：全新美學革命及社會角色開始論述。第一章將探討防彈所有的官方 MV 及相關影像的特徵，防彈打破固有敘述模式，跳脫既有 MV 的特性，創立開放式的結構，讓影像間能有多樣化的連結，衍生全新意義，而觀看的歌迷不僅是單方面接受防彈藝術的觀眾，而是多方面的深度參與、分享、製作分析影片、拍攝反應影片、自行製作音樂混音等，高參與度的行為儼然成為防彈藝術世界組成的一份子。第二章將仔細探討雙方高參與度的現象所誕生的「網絡影像」。

附錄將提出學術理論探討「網絡影像」之本質。藉由班雅明關於藝術歷史變遷的理論及德勒茲的跨時代電影哲學兩大理論做出總結，有可能是對於讀者們較為生疏的媒體哲學內容，所以將它收錄至附

錄，若是想了解防彈現象，閱讀上述章節相信已有不小幫助，但若是想更進一步了解防彈現象裡所出現的全新影像藝術型態，或對於美術學有興趣的讀者們，相信附錄將會是另一篇有趣的章節，附錄的閱讀選擇權將交付在各位讀者的手上。

此書能找到防彈現象在急遽變化的當今社會裡，帶給藝術怎樣的改革，同時也證明那句老掉牙的話「愛能改變世界」。作為一個哲學研究者，面對這巨大的變化最應當、也是唯一能做的就是將它紀錄下來編輯成冊。

備註

1 防彈於 2017 年 5 月獲頒 2017 美國（BillboardMusic Awards）" 最佳社群藝人 "。

2 防彈於 2017 年 11 月於全美音樂頒獎典禮（American Music Award）登台表演。

3 「MIC Drop 登上美國 i-Tunes 排行榜 1 位 擋不住的防彈少年團」世界日報，2017 年 11 月 25 日。
http://www.sedaily.com/NewsView/1ONPTBJ3BK
http://theqoo.net/index.php?mid=square&document_srl=620223515

4 BTS without autotune sounds about as perfect as you can get, Metro Entertainment，2017 年 11 月 23 日報導
http://metro.co.uk/2017/11/23/bts-without-autotune-sounds-about-as-perfect-asyou-can-get-7101641/

5 告示牌已捨棄「人氣天團」這個詞，而是以「超級巨星」形容防彈少年團。

6 「專訪一方時赫所揭露的防彈少年團成功因素？京城新聞，2017 年 12 月 10 日」。
http://news.khan.co.kr/kh_news/khan_art_view.html?artid=201712101916001&code=960801

7 「防彈少年團寫下 KPOP 全新一頁 BTS 的成功祕訣是 C.M.F，京城新聞，2017 年 11 月 24 日」。
http://news.khan.co.kr/kh_news/khan_art_view.html?artid=201711242226015&code=960802
美國告示牌更在 2017 年 12 月 21 日深度訪談負責翻譯的歌迷並寫成報導，在報導中能看見歌迷全心全意的喜愛及韓國歌迷與海外歌迷間相互支持與同心協力的模樣。
https://www.billboard.com/articles/columns/k-town/8078464/bts-fan-translatorsk-pop-interview

8 不侷限於年輕人，無論是韓國的燭火革命或 Me too 運動，這些議題已經超越年齡及社會階層，只要是身為社會組成的一員，都能相互連結，面對同一問題或情感的分享。

9 https://www.lexico.com/en/definition/serendipity

BTS 所掀起的革命

　　無論在哪個時代、哪個重要的歷史時刻，人類最可貴的即為擁有創造力與關係的建構，因此在情感建立、藝術創作、科學發現、政治版圖等領域，我們擁有做出超越既有框架的決定能力，在抉擇的過程中我們天性的理智、和平會與感性、衝動相互抗衡，也符合了〈李歐塔〉知名的「人權說」的論點，也可稱為「無限的權力」

——阿蘭巴迪歐，哲學與政治之間謎一般的關係

第一章

BTS 扣下的扳機

　　如果單只分析一部電影的台詞，是多麼無趣又空虛的事情，在一部擁有豐富的音樂、畫面、劇情的電影中，只將台詞挑出來分析的話，就像把電影化簡為文字小說般不可理喻之行為，站在媒體學術立場上，這樣的刪減行為毫無討論價值，人們喜好一部電影絕非純粹因為台詞，而是整部電影呈現的所有影像。

　　音樂也是如此，雖然歌曲中的歌詞道盡歌手欲傳達的訊息，但歌曲並非單由歌詞組成，而是和旋律共同合奏的藝術形式，所以單靠歌詞來評論歌曲是不恰當之事，加上歌詞很難表現出電影般的豐沛敘事，歌曲中的歌詞不像電影或文學作品擁有既定形式，相較更為自由，故擁有更多解釋空間，雖原有詞意無法被改變，但歌曲所營造的留白空間卻相對寬廣，能有更多樣化的詮釋自由，進而魯莽的分析有出現誤解的可能性。

　　因此單倚防彈的歌詞進行分析也可能會受此限制，雖然防彈的歌曲多數擁有 MV 或影像進行輔助，構成更完整的畫面，但在書中由於只能用文字呈現，故將受限無法進行全方面說明，但依然要於書中

針對歌詞提出說明的原因是因著防彈能夠在全球獲得高人氣，即是因為歌詞中所傳達的訊息，這份真摯的訊息補足了歌聲、舞蹈及影片中不足的角色。

歌曲描繪的社會批判

防彈音樂中的歌詞明顯與其他偶像團體與眾不同，曾有媒體運用數據分析防彈的歌詞，能看出其中相當直率地描述了對於社會的批判，引起 10 代和 20 代的同感與共鳴，同時也是他們能成功的重要要素之一，仔細分析防彈的歌詞與 BIG BANG、TWICE 等偶像團體的歌曲中頻繁出現的單字，也能看出其中差異[1]。

團名	頻繁出現單字（次數）	主要歌詞
防彈少年團	—努力 (38)、人生 (17) 等青春相關詞彙 — No,Wrong(166) 等否定詞彙 ＊最常出現「我」＊(1,000)	「拜託閉上嘴」(鴉雀) —「猶如木偶般的人生」(N.O.) —「我們都是豬狗」(AM I WRONG) —「未來志向　公務員」(NO MORE DREAM)
BIG BANG	—愛 (235)、有趣 (35)、幸福 (29) ＊最常出現「Baby」＊(450)	
TWICE	— Sweet(12)、Cheer(11) ＊最常出現「Baby」＊(144)	

• 防彈少年團、BIG BANG、TWICE 歌詞頻繁出現單字一覽表

國內外媒體一致認為，防彈藉由歌詞所傳達的社會性訊息是引起歌迷共鳴的最大要因 [2]，美國的報章雜誌也同樣地報導，防彈因著自身歌詞的訊息打破了美國堅不可摧的音樂市場。

　　現在不只僅限韓國，新自由主義所造成的劇烈競爭、失業問題、貧富不均、資源分配失衡等已是全球性共同問題，許多人因眼前的困境而感到不安和憂鬱，而防彈的社會性批判歌詞因此獲得來自世界各地的迴響。

　　不僅如此，防彈的歌曲超過九成都是由成員親自作詞作曲，這是在韓國偶像團體中極其罕見之事，成員和製作人們經過不斷的開會與討論，共同寫出最終完成品，能在歌曲中確切感受到成員的想法 [3]，因此才能引起與防彈類似年齡層的人們巨大的共鳴。隨著科學技術大幅躍進，我們的社會也以倍數快速變化中，因此造成了世代間的想法與思考模式出現巨大縫隙，年輕人能透過社群網路與國外朋友在同一時間分享交流，能無時差的共享彼此的生活文化圈，在音樂、影片、遊戲等世界裡，語言和民族的差異愈漸縮小；而相反地住在同一屋簷下的家人們卻因世代差距造成的隔閡愈漸明顯。因此，即使防彈歌詞中的辭彙是以韓國文化背景出發，但卻依然能跨越國界引起共鳴。

做獨一無二的夢　跳與眾不同的舞

　　從出道專輯開始防彈就大膽批評那些大人們強求的成功、一流名

校、沒有夢想的時代等等。

「小子你的夢想是甚麼／抵抗這猶如地獄的社會　夢想就像特赦／你捫心自問　你夢想的 Profile ／只承受壓迫的人生　現在成為你人生的主語／為什麼總叫我選擇其他的路　你們管好自己就好／拜託不要再逼我」　　　　　　　〈NO MORE DREAM〉

由出道專輯為首的學校三部曲專輯，強調 10 代所感受的未來之絕望與恐懼，強烈表述對於社會與大人們的批判與憤怒，向同齡的人們表達即使沒有第一名也無關，就算看不見希望又怎樣，不要放棄做夢及尋找自己真正目標的必要性，同時也坦承自身對於夢想的渴望和對於生命的恐懼與無奈，以及依然要大聲歌唱的真實心聲。他們將自己深刻感受的絕望、不安、挫折等寫實情感放進歌曲裡，深深打動 10 代與 20 代年輕人的心。

雖然因渴望夢想而歌唱不代表能立即實現夢想，起身反抗大人似乎也容易被視為魯莽的行為，但就算一切只能空想，若是連空想的自由都沒有，該如何活下去，在僅有一次的人生裡我們都不應當放棄夢想只活在他人的標準。

「如果拿下第一名就是成功的歌手嗎／雖然那樣也很好　但我想做真正的音樂」　　　　　　　　　　　〈2 學年〉

「要走的路還很長　但我為何停滯不前／吶喊也毫無回應的虛空／只能期盼明天會有不同／只能苦苦哀求／跟著夢想前進 like breaker／粉身碎骨也 oh better／跟著夢想前進 like breaker／失足跌落也 oh 不要後退／ never／黎明前的夜最黑」

「人生不只是活著／而是活下去／說著活下去／說不定哪天就會消逝」　　　　　　　　　　　　　　〈TOMORROW〉

「Nothing lasts forever ／ You only live once」
「So live your life ／ Not any others' lives」
　　　　　　　　　　　　　　〈INTRO O!RUL8,2〉

「沒有以後這種話／不要困在他人的夢裡／不是現在就沒有機會／你還沒真的踏出那一步」　　　　　　〈N.O.〉

「不知道活下去的方法／不知道逃走的方法／不知道下決定的方法／就連做夢的方法都不知道／現在睜開你的雙眼／再次跳起舞／再次做夢」　　　　　　〈NO MORE DREAM〉

　　防彈在出道早期的專輯，嚴厲批評成年人灌輸弱肉強食的觀念在年輕人身上，造成年輕人喪失活著、掙脫、決定、做夢的獨立思考能力，只能一生照著他人的基準而活，並唾棄世上只有物質富裕和學歷

最為重要，若是不依準則走就是人生失敗的說法。若是活在那些自稱大人的話語中過活，最終將無法真正的幸福。

「名車豪宅／就能幸福嗎／In Seoul In Seoul to the SKY／父母真的會幸福嗎／沒有了夢想沒有了生命／只在學校或在家不然就網咖／活在自轉的人生／被迫拿第一名的學生／是夢想與現實間的雙重間諜／將我們打造成讀書機械／到底是誰／誰說沒有第一名就是魯蛇　誰將我們加上束縛／就算乖乖聽話／也要在弱肉強食的社會裡／踩著朋友往上爬／到底是誰將我們變成如此 What／大人跟我說／辛苦只是現在／咬牙隱忍之後就自由」

「已經扭曲的視線／飄渺無幾的存款數目／我的不幸卻超過額度上限／讀書像是自動化工廠／永不停工／大人們說的真心話／現在你們真幸福／過得太幸福／那我的不幸是甚麼／話題除了課業沒有其他／外頭那個像我一樣的小孩／也過著魁儡般的人生／到底誰能負責」　　　　　　　　〈N.O.〉

　　在學校三部曲誕生的對大人們批判意識延續至《花樣年華》專輯，大人們口中的世界殘忍不堪，充滿壓迫，那些大喊著要擁有夢想的 10 代青少年，在《花樣年華》專輯裡已成長為少年，他們依自己所看到的世界大聲疾呼，那個大人們打造的弱肉強食世界根本不合常

理、喪失公平、充滿不義，並把每個人區分階級給予不平等的對待。就像歌詞裡的「21世紀的階級分為…擁有者、不擁有者」，所謂擁有者猶如高貴的「白鶴」，給那些一無所有的「鴉雀」灌輸世界是公平的假象，說服他們每個人都擁有平等的競爭權，一昧賜予單純無害的「鴉雀」虛空的希望。那些偽善的「白鶴」不希望現有的體制被破壞，而蒙騙他們，並說服「鴉雀」當今社會有幾拋世代的產生，皆是因自己不夠努力所造成。防彈藉歌詞嚴厲的批評當今掌控權勢的上位者為了自身權益，使平凡的人們成為每天只知道讀書賺錢，沒有餘力思考的豬與狗。

「They call me 鴉雀／活在現代 很辛苦吧／白鶴就是想要這樣 maintain ／我是鴉雀的短腿 而你是白鶴的長腿／他們說自己的腿值幾千萬／我的腿這麼短／怎麼會是同種類／They say 反正我們同一次元別在意／Never Never Never ／這不正常 一點也不正常／含著金湯匙誕生的老師／打工只得到熱情 Pay ／在學校喊聲老師好／上司們都耍無賴／媒體每天說著幾拋世代」　　　　　　　　　　　　　　　　　　　〈鴉雀〉

「言論和大人們都說 若撐不下去就要把我們像股票般拋售掉」　　　　　　　　　　　　　　　　　　　〈DOPE〉

「有耳朵也聽不進／有雙眼也看不見／大家心中都有一條魚／

魚的名字叫 SELFISH SELFISH ╱ 我們都像他　沉不住氣變成狗和豬 ╱ 四面八方一起 HELL YEAH ╱ 網路世界跟現實世界一起 HELL YEAH」　　　　　　　　　　　〈AM I WRONG？〉

　　在這沒有出口逃脫的不平等地獄裡，年輕世代只能關在言論與大人們強押的框架中生活，就連渴望出路的希望都被徹底抹滅。

嗤鼻一笑的進擊！
　　防彈少年對於言論媒體和大人們造成的「地獄朝鮮」所衍生的不平等對待及陳腐組織用嗤之以鼻的態度嘲弄，把坐擁權勢的人及針對自己的批評塑造成敵方，並且大方正面對決，不只如此更要呼籲大家睜大雙眼，不要被蒙騙，要擁有希望，更疾呼你與我都不是獨自一人奮鬥，要同心協力跳出屬於自己的舞；屬於自己的夢。

　　「努力努力不要再嘮叨 ╱ 我的手腳都蜷曲 ╱ 啊努力努力　啊努力努力 ╱ 啊怎樣都比不過 ╱ 不愧是白鸛」　　　　　　〈鴉雀〉

　　「三拋世代？五拋世代？╱ 但我喜歡肉脯所以六拋世代 ╱ 為何都還沒下場就淘汰我 enemy enemy enemy ╱ 為什麼悶不吭聲 energy energy energy ╱ 不要放棄 you know you not lonely ╱ So can I get a little bit of hope？（yeah）╱ 叫醒那沉睡的清純 go」　　　　　　　　　　　〈DOPE〉

而事實上能夠抵抗權勢的辦法就是搖醒沉睡的青春們，大家一起朝向全新的夢，一同舞出全新的舞步。「現在睜開你的雙眼／再次跳起舞／再次做夢」〈NO MORE DREAM〉，想要掙脫現有社會的框架必須有擁有全新的目標，才能撼動權力出現裂縫。社會哲學家鮑曼曾指出，當今社會給予聽話順從的人獎勵，並給叛逆特異獨行的人相當的代價，但重要的事實卻是，真正能從中獲利的並非乖乖聽話的人，在這不平等社會結構當中，只有特定的人能真正獲利。

　　「當社會成本愈大的選擇被選擇的機率就會愈低，人們若是乖乖地接受選擇，就能得回報，但當他們拒絕選擇時就會付出相當大的社會成本，例如社會地位、寬恕的額度、尊嚴等。因著這些無形的費用，讓我們在各種情況下都難以做出抵抗只能選擇順從，否則就要自食其力尋找其他出路。活在資本主義及個人主義的社會中，就像活在遊戲世界裡，日復一日丟擲著骰子過活，然而事實卻是大部分的結果都有利於特定人物，或是那些渴望從中獲利的人們。」[4]

　　因此，若不順從社會要求的方式過活，自行尋覓出路的選擇將會對於原有的社會制度造成動搖出現裂縫，這就是改變社會的全新出發點與革命的誕生。即為破壞社會權力所建構的道路，並起身反抗違背他們。德勒茲指出，抵抗社會加諸的框架，倚靠自身力量，開創全新道路的行為即是「革命」[5]，拋開被給予的基準與價值，仰賴自主思考後做出的選擇就是革命的開端。

擺脫既有標準走自己的路，對社會來說是相當挑釁的行動，所以當防彈所丟擲出的第一個問題就直接點名「小子，你的夢想是甚麼。」頗具挑釁叛逆意味，原本的豬或狗是連夢想都不配擁有、喪失獨立思考能力的動物，而現在當我們覺醒後，能清楚明瞭社會的根本問題。下一步行動將會是改變不公正的社會制度。欲矯正受支配的社會，必須從扭轉用財富分階級的社會開始，讓不平等的競爭徹底消失，防彈在歌曲中強力地說著我們不需要再配合他人的基準過活。

「改變規則 change change／白鶴就是想要這樣 maintain／但怎麼可以 BANG BANG」　　　　　　　　　　　　〈鵁雀〉

「就這樣活著就好　因為我們還年輕／還說甚麼湯匙／湯匙湯匙　我可是人／So What／照你所想要的過活　反正都是你的／無需太過擔心　輸了也沒關係」　　　　　　〈FIRE〉

「乾脆就打破一切／擔心甚麼的我們還太年輕／今天與其煩惱不如 GO／再懦弱害怕的話就會不值錢／被抹得一乾二淨」　　　　　　　　　　　　　　　　　　　　　　　　〈GO GO〉

弒父的滔天大罪　打破既有秩序與規範

對於僵固的社會體系及不平等的待遇，防彈運用「弒父」做為隱喻表述批判。弒父情節同時也常出現在神話及文學作品當中，在希臘

神話，克羅諾斯閹割了親生父親烏拉諾斯，而其兒子宙斯在數年之後也謀殺了自己；另一個神話故事中，伊底帕斯在不知情的情況下，親手殺害自己的父親拉伊俄斯，並娶了自己的母親。細數希臘神話的著名作品：索福克勒斯的《伊底帕斯王》、杜斯妥也夫斯基的《卡拉馬助夫兄弟》、莎士比亞的《哈姆雷特》等，皆有關弒父情結的內容。

弒父會被大眾重視並討論是因著佛洛伊德的心理學理論，他提出在成長過程中有可能因需求無法得到滿足後產生妒忌，進而形成「伊底帕斯情結」。言下之意就是兒童對於母親的依賴與渴望，會因父親而出現妒忌之心，若是沒有適當處理，有影響人格形成及人際關係出現缺陷之可能。而於此提出伊底帕斯情結之原因並非執著於慾望無法被滿足，而是父親同時也象徵了在社會中掌管權勢的角色及社會秩序之代表。

「『父親』的角色象徵了法律、戒律、倫理、道德等具有威嚴的存在，而所謂的『殺害』則代表將舊有制度抹去，像重生般建立全新制度。而總括概論人類的歷史，以象徵上的意義而言，若是沒有將原有的勢力『父親』殺害的話，將無法出現嶄新改革[6]。」

有鑑於此，古代英雄的神話或小說裡經常出現弒父橋段即是因此項原因，若不除去舊有勢力，將無法迎接全新改變。

反觀韓國，作家金永希的《韓國古典小說中的弒父情節》指出，韓國小說史上，弒父情節極少出現，取而代之的是「弒子行為」。弒子多因著孝道思想，而犧牲自己親生孩子。根據書中作者的分析，弒子行為代表實踐體制社會及鞏固權力所做，希望藉此達到同化、順從之目的，「弒子行為能達到團體性的統一和順從，鞏固威信及維持秩序等目的，同時也體現父親所象徵的法律、權位、秩序等[7]。」

在進入到 21 世紀後，原先在韓國傳統文化中少見的弒父情節也開始出現在藝術作品中。由張俊煥導演所執導，於 2013 年上映的電影《華頤：吞噬怪物的孩子》就是相當具代表性的弒父電影，在電影最後主角華頤皆殺害了父親們（包含生父及養父）。在當時備受政治及經濟壓迫的時代，電影裡華頤父親們的死亡代表了過往留存的勢力必須要剷除，才能創造嶄新時代的意象。

而相對保守的電視劇也在近年來漸漸有著類似題材出現在螢光幕前，於 2017 年 tvN 所播映的浪漫喜劇《卞赫的愛情》，即是以財閥第三代的主角自從遇見精打細算的女主角後，對於世界有了全新的改觀，並起身反抗為了財富不擇手段的父親。而 JTBC 也在差不多的時間點播映電視劇「untouchable」劇中描述在假想的城市裡，以支配城市三代的張家二子在經歷喪妻後，起身反抗父親與親生哥哥所掌控的世界，與政治、財團、輿論的固有勢力抵抗的故事。

弒父行為用做象徵抵抗壓迫的體制與反抗。而防彈對於社會的批判、反抗不公平的權力壓迫，其扭轉局勢的行為與弒父所隱含的寓意不謀而合。而更令人驚訝的是，他們的影像裡也將弒父的題材放入其中。在 MV〈I NEED YOU〉裡，成員 V 將手中握的鋒利刀刃刺向父親，雖然尚未了解具體前因後果，但從影像中可看出為了保護姊姊及自己，最後不得已將刀刺向長期施暴的父親。在之後的 Short Film〈STIGMA〉出現 V 被警察審問的畫面，出現相當具有戲劇張力的台詞。警察開口問道：「你父母呢？」V 別過頭去回答：「我沒有那種東西。」生冷的回答否定了父母的存在。在專輯《花樣年華》、《WINGS》裡徹底探討做出弒父行為的少年所經歷的不諒解、叛逆、不安、痛苦、恐懼等階段，《WINGS》專輯同時也是發想自赫曼的著作《德米安》，書中同樣也描述相似的成長過程，並用鳥破殼而出的過程作為隱喻。

將成長與社會批判的訊息串連起來後，就能解釋防彈的訊息是如何做為社會批判及抵擋壓迫的隱喻，在影像裡，殺害父親後的 V 像自殺般的一躍而進水中，但這並非就此畫下句點，影像又像時間倒轉般，V 從水中起身並大口吐著氣。由此可之，**弒父象徵抵抗與批判，但同時也伴隨著成長與蛻變；總括而言，對於不合理的社會現象進行反抗，並藉由此行為學習進而成長。**

同心協力邁向宇宙

　　防彈的訊息不只是借用弒父做為隱喻，弒父行為不過是為了建立新世界所必經的破壞與建設過程，防彈更號召孤獨痛苦之人，對他們傳達「一同」的口號，讓彼此不再恐懼，一起將固有社會框架燒之殆盡，讓行軍的步伐從〈FIRE〉勇往直前到〈NOT TODAY〉，並用歌詞「世界上所有的弱者（All the underdogs in the world）」，來喚醒沉睡的眾人。

> 「全都燒之殆盡 Bow wow wow ／ Fire　懦弱的人都聚集／Fire 受苦的人都集合／Fire 舉起赤手空拳 All night long ／ Fire 用行軍的步伐／Fire 大力奔跑／發了瘋似／全都燒之殆盡 Bow wow wow」
>
> 〈FIRE〉

> 「All the underdogs in the world ／ A day may come when we lose ／ But it is not today ／ Today we fight！」
>
> 〈NOT TODAY〉

　　〈NOT TODAY〉此曲收錄在 2017 年發行的《YOU NEVER WALK ALONE》專輯當中，就像專輯名稱般，防彈告訴世界上所有的弱者，所有只能生活在陰暗處苟且偷生的人們「我們都不是一個人，但都要挺身而出參與這場戰爭」。防彈訊息的寓意即是「團結」，期望告訴世人，你並非一個人，如果與我們、與大家一同迎戰

將不會失敗，若是大家一起團結就能聚集彼此信念打造全新世界；同為 Underdogs 或鴉雀的我們，孤獨奮戰到最後或許都無法看到轉機，但若是我們肩併肩前行，將會是堅不可摧的存在。他們在歌曲中高聲唱著，讓我們把恐懼都拋下，在嶄新世界革命成功前不要倒下，一同面對所有困境。

「那些不看好我們的人都大錯特錯／因為我們深信彼此／What you say yeah Not today yeah ／我們今天絕對不會死 yeah ／相信你身旁的我／Together we won't die ／我也相信身旁的你 Together we won't die ／相信一起的這句話／相信防彈」
「Hey 鴉雀都舉起你的手 hands up ／ Hey 朋友們都一同 hands up ／ Hey 若是相信我 hands up」

「光會戰勝黑暗／你也渴望嶄新世界／Oh baby yes I want it ／無法飛翔就奔跑／Today we will survive ／無法奔跑就行走／ Today we will survive ／無法行走就匍匐前進／就算用爬的也 gear up ／槍上膛 瞄準 射擊」　　　　　〈NOT TODAY〉

「光會戰勝黑暗」這句歌詞讓人聯想到 2016 ～ 2017 年在韓國各地點燃的燭火集會，而這也並非我個人之臆測，〈NOT TODAY〉的前一首曲子〈春日〉裡出現多種象徵性代表都隱指「世越號」沉沒事故，〈春日〉的 MV 中處處出現黃色絲帶、逝去的朋友、「Don't

forget」字樣的貼紙等多種隱喻的訊息。這張專輯的兩首歌皆用不同角度述說對於事故的追悼及省思。

「黑暗無法戰勝光明／謊言無法戰勝事實／真相不會沉默／我們不會放棄」

〈NOT TODAY〉強烈的節奏與猶如行軍陣仗般的舞蹈，讓人不由自主聯想當時在光化門廣場上眾人一同合唱的歌曲〈真相不會沉默〉。在低溫的寒冬下，依舊聚集了看不到盡頭的人群，大家一同高聲合唱並朝向青瓦台前進，心中再也不恐懼，凝聚的心願與力求改革的殷切盼望，讓冬天不再寒冷，當時映入眼簾最感動的一幕為學生穿著校服與父母一同握緊雙手，在廣場上前進，孩子能深切感受團結所凝聚的力量，並一同經歷革命的過程。對於我們來說，恐懼或界線都不能使我們受限，革命應當是美麗的、盡情地、更重要的是一同迎戰。

「拋開你眼底的恐懼／Break it up Break it up ／打破困住你的玻璃框架／Turn it up Turn it up Turn it up ／ Burn it up Burn it up Burn it up ／直到戰勝為止」　　　　〈NOT TODAY〉

防彈所強調的團結概念在專輯《LOVE YOURSELF: 承 Her》中蛻變地更加繽紛燦爛，此張專輯的主打歌〈DNA〉與預告先行曲

〈SERENDIPITY〉似乎乍看是講述愛情，但不單侷限於兩人間的愛情，而是講述防彈與歌迷間的情感，甚至拓展至更浩大的宇宙外，彼此的愛情從 DNA 的生成就已確立，甚至到宇宙銀河系都不會有所改變，將彼此的永遠的關係訴諸於命運的註定、永不分開的羈絆。

「宇宙形成那天就開始／穿越無數的世紀依舊／我們前生也如此下輩子依然／因為我們永遠在一起／這一切都並非偶然／因為我們是命中註定」　　　　　　　　　　　　　　〈DNA〉

防彈欲傳遞的跨越國境之團結在 MV 中皆可看到蹤跡，《LOVE YOURSELF: 承 Her》專輯的〈SERENDIPITY〉與〈DNA〉中宇宙的圖像多次反覆出現，成員的瞳孔皆是一個個銀河系，從指間鮮紅血滴的 DNA 擴展至浩瀚的宇宙。這是將我們彼此最渺小存在的單位連結成巨大無比的演繹手法。這張專輯相當特別跟以往不同，使用了鮮豔的色調。彩虹代表了各自擁有獨一無二個性的人們，在色彩的交集與融合中，揉入彼此相互接納的意象。總括來看，防彈的訊息從反抗壓迫開始，擴大到跨越國境與語言人種的同心協力為止，這般美好的肩並肩陪伴，讓我們能夠為自己生命中的幸福奮戰到底，並用觸動內心深處的歌詞、震動心跳的節奏和震撼視覺神經的表演加深印象，全世界的歌迷當然備受感動，而他們最耀眼的回應就是對於歌手的喜愛與最珍貴的同心並行。

第二章

打破階級定律

　　絕大部份的媒體都將防彈的成功要素歸功於社群媒體（SNS）活躍及手機網路興盛，防彈透過網際網路與大眾進行互動交流的確是重要因素，但更為重要的是這樣的交流卻是奠定在線上平台的交互作用上。

　　在 1967 年麥克魯漢提出的名言「媒體即訊息」間接應證了往後 50 年網路媒體所形成的特徵「交互作用」。意指經由使用者的高度參與涉入將使得中心與周邊的連結方式轉變成水平式互動，但此現象相當難提出實例進行驗證。**因為垂直式的互動方式擁有絕對性的權力，會透過聯合下游或是其他工具達到阻擋之目的，故雖然水平式互動擁有革命反抗的特性也難以扭轉原狀。**

　　既便如此，網絡媒體為不同領域間達到互通的媒介是不可否認的事實，並且能使「相異的領域間實現交互作用[8]」。防彈的藝術活動大多仰賴網際網路做為基礎，而和同時做為使用者兼消費者的觀眾，所產生的互動型態即是交互作用的實現。防彈所實現的媒體交互作用並非採用制式的垂直式互動，而是與歌迷共同實現水平式的交互作用。

深度研究後會發現，防彈的成功或是與歌迷所建立的關係並非為倚靠社群媒體而造就的結果，他們也並非將水平式互動方式直接導入，而是歌迷 ARMY 與防彈一同促進雙方相互作用，進而推動水平無核心的互動方式，同時瓦解原有的傳統垂直方式。從另一角度來看，防彈與 ARMY 間的關係也是建立於水平式關係上，故防彈特有的社群媒體行銷手法是任誰都無法模仿。因為愈實現水平式關係就必須對抗傳統垂直式關係中掌控極大權力的媒體與資本。

　　既然如此，究竟為何防彈與 ARMY 能夠實現水平式互動關係呢，在這層關係中的 ARMY 又是如何同時在網路及現實生活中活躍呢，而透過社群媒體所發生的交互作用又對於原有社會秩序有何影響。
　　現在將更仔細地分析防彈與 ARMY 間建立的關係所造成的「防彈現象」。

打造水平式互動
　　若是要仔細分析防彈現象則須從他們在網際網路上的活動開始著手。防彈的線上活動主要透過推特、Youtube、V LIVE 等網路平台傳播。而在 2018 年 2 月 25 日的此時，他們的推特追蹤者已經超過 1200 萬名，推特同時也是發佈防彈的消息、照片、影像的重要平台。推特上的帳號分為經紀公司管理的（@bts_bighit）和成員們親自經營的（@BTS_twt），其中由防彈成員親自更新的帳號相當活躍，有時一天就有許多次的更新。*而防彈所生產的影像量相當的龐大，

＊ 2019 年又新增 BTS Weverse 的溝通平台。

除了基本的 MV 及相關影片，在「Bangtan TV」頻道上更會特別公開名為「BANGTAN BOMB」的影片，內容多元，有練習室影片、後台花絮、拍攝花絮、吃飯的模樣及日常生活中細小的片段，在 V LIVE 上有著像綜藝節目般的娛樂影片以及不定時的直播影片。

　　這些影片中的防彈成員不像活在另一個世界那樣的遙遠、陌生，影片中可看出每位成員的個性與習慣，甚至連睡覺模樣那樣細碎的片段都能近距離欣賞，歌迷能透過這些貼身影片了解防彈成員們的細微情緒變化，而當在電視上看到成員表演的模樣會有著：「怎麼會流那麼多汗，哪裡不舒服嗎？」、「唉唷，今天智旻的麥克風收音好像有點問題，電視台怎麼事先沒有確認好呢？」等等，猶如擔心朋友或家人般的心情產生。原因即是因為對於歌迷而言，防彈並非只是活在螢光幕前跟自己毫無關聯的偶像明星，歌迷們長時間了解他們的擔憂、夢想、想法、緊張、日常生活，更比任何人都了解他們背後的練習模樣，因此對於防彈有著比朋友還要親近的感受。

　　當推特推播「방탄소년단（防彈少年團）已推文：……」或「@BTS_twt：……」的通知時，就像是接收朋友訊息的感覺。當 V LIVE 傳來開啟直播的通知時，透過聊天室與成員的互動猶如實際的視訊體驗。有時是為了特定目的而開啟的直播，但更多時候只是單純的想念歌迷而開啟直播的連結管道。就連現實生活中也鮮少有朋友會單純因為想念彼此而撥打電話，但如此有才華又帥氣的歌手能隨時與

自己零時差的近距離的互動，這份親近的感覺好比朋友或家人。再加上與自己相仿年齡的防彈，唱出許多真實又深刻的心聲，因此所凝聚的歸屬感讓歌迷與他們的距離大幅縮小，經由社群媒體的發達讓我們確切感受他們的存在，並非大眾的偶像明星般遙遠不可及，而是深度參與我們人生的重要角色。防彈並非將自己打造成夢幻童話故事中的白馬王子，而是像朋友般就在我們身邊存在著，理解我們、與我們交流、更用水平式的關係互相溝通連結。

而在地球另一端的西方世界，他們喜愛防彈的理由還加上了其良好的言行舉止，對比於韓國社會相當重視公眾人物的行為舉止，西洋歌手或演員經常出現毒品、離婚、出軌等醜聞，卻不像韓國一旦私生活出現問題即會消失在螢光幕前的風氣，歐美對於演藝人員的私生活態度相較開放，但他們對於結交朋友的態度卻與亞洲雷同，相當注重個人品行與舉止。所以西方歌迷與防彈間的關係相對特別，並非歌手與歌迷間水平式互動關係，而更像朋友間的水平式互動關係。

這前所未見的水平式關係將原有歌手與歌迷間的關係起了變化，歌手不再只是高高在上，位於關係鍊最上方，防彈與 ARMY 的關係是無時無刻想著彼此並一同成長，走在人生道路上的相互關係。**防彈與歌迷間的深厚情感具體實踐了原本只存在於理論的水平關係**。這份情感橫跨國境、種族、地域、年齡、文化、教育水準等隔閡。對於歌迷來說，防彈不只是令人崇拜的對象，而是互相尊重、扶持，一

同成長的朋友，更是以改變世界做為目標，一同努力的夥伴。歌迷 ARMY 們透過水平式關係彼此相連團結，在各個領域裡發光發熱，讓防彈少年團能在線上線下不分領域及形式地得到巨大成功。

現在看來當時歌迷所被賦予的名字相當成功，在英文中有著軍隊（Army）的意思，在法文中則是朋友（Amie），在韓文中的發音皆統稱為阿米（아미），猶如他們存在的意義般，像軍隊般捍衛也像朋友般守護著歌手。對於 ARMY 來說所謂的改變世界的其中一項就是，將尚未被大眾認可、中小企業出身的韓國歌手推上世界舞台，因此 ARMY 們奮不顧身擊潰被權勢控制的資本主義及固有媒體版圖，並將革命推展到跨越種族、語言、社會文化層面，進而影響至社會階層的變動，或許一開始並非刻意，但他們所推動的改革規模確實地撼動社會原有的階層秩序，此項變化也意味著社會潛在的政治現象。

全世界 ARMY 締造的輝煌紀錄

ARMY 做為欣賞與消費防彈所創作的音樂及其影像的觀眾，不單純只是被動的消費者角色而已，讓我們先從自願無薪翻譯防彈相關新聞及影片的翻譯歌迷來探討。

從告示牌專刊的深入報導可以了解，在韓國國內外負責翻譯的歌迷們將防彈的音樂和大小資訊翻譯成該國語言，成功消弭韓文的語言隔閡，讓全世界的歌迷能第一時間接受訊息，翻譯組的歌迷們對於防

彈能全球化功不可沒。[9] 防彈方面只要有消息釋出，馬上就會翻譯成各國語言在網路上散播，由於防彈的新聞、影片、推特等資訊，皆為毫無預警隨時隨地會跳出通知，所以無時無刻要翻譯這龐大的資訊量需要相當的時間和心力。而韓文擁有許多特有的固有名詞或是習慣用語，要完整地傳達意義並非易事，每當遇到英文無法完全解釋的韓文特有名詞，韓國國內的翻譯歌迷們就會絞盡腦汁地找出能妥善傳達辭意的英文單字，將語言間的易形成的空白減至最低。對於艱深的翻譯學問，ARMY 用對於防彈的喜愛克服困難，因他們不停歇的努力才能讓海外歌迷們迅速地接收消息，並充分了解其意涵。而韓國國內的代表翻譯組 （@BTS_Trans）有著高達 110 萬的追蹤者，而他們的 Youtube 頻道訂閱人數也超過 80 萬，歌迷們經常在平台上將寫給防彈的信件翻譯成韓文，或是負責翻譯韓網評論成英文等等。在互相翻譯的過程裡，韓國 ARMY（K-ARMYs）與海外 AMRY（I-ARMYs）彼此相互幫忙、理解、彼此構成深厚的情感。出自於對歌手的喜愛與支持，ARMY 們所建立的情感是其他歌迷圈望塵莫及的團結，更躍升為防彈的特別之處，前文提到的告示牌專刊得出了以下分析：

「愛與支持能跨越一切阻礙，無論你是誰，從哪裡來。他們的行為證明了全世界的人們確實能夠共享愛並給予支持，讓海外歌迷與韓國歌迷能夠凝聚一堂，就像家人般緊緊相依。」

AMRY 們團結後所形成的力量無比巨大，主要可分為防彈相關

主題之創作、線上線下之活動。而其中線上活動主要在推特上活躍，ARMY 在推特上宣傳 Youtube 點閱率的上升趨勢或維基百科英文網頁的點擊率，還有各種排行榜的投票與轉推，並隨時更新有關於告示牌排行榜或其他排名的最新消息。

　　海外的 ARMY 在廣播節目上點歌的活躍度更是相當有名的例子。最後他們的歌曲甚至成功在美國、英國、比利時、瑞典等歐美國家的廣播節目上播放，其中更包含了以嚴謹的選歌出名的英國廣播節目 BBC Radio 1，當他們播出防彈歌曲後所造成的轟動更是讓廣播電台大吃一驚，歌曲播放當時，節目就登上 google 熱門搜索關鍵字第一名，播出後 ARMY 們的感謝與花束更是蜂擁而至，此事引發 BBC 的高度好奇心，更特別製作節目〈K-Pop: Korea's Secret Weapon？〉至韓國取景 [10]。

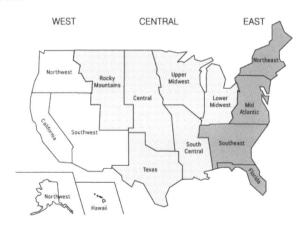

・ 美國 ARMY 所製作的 BTS X 50 州地圖

而美國 ARMY 的活躍更是相當驚人，美國 ARMY 於 2017 年在推特上開始了讓各州的廣播電台 DJ 認識防彈的活動，以讓防彈的歌曲能夠透過廣播播出，進而提升打入告示牌 TOP 100 排行榜作為目標。由於告示牌排行榜會採用美國國內音源成績及唱片銷售量作為計算方式，所以為了在告示牌上取得良好成績，必須要透過電台播放防彈的歌曲，因此美國 ARMY 為了有效推動點播率，製作出 BTS X 50 州的企劃，將美國廣大的地域分為東部、中部、西部，並有策略性的執行推動企劃。

美國廣播節目的堅硬銅牆鐵壁可是連當時席捲全世界的 Psy 熱潮都無法攻破，ARMY 們為了打破這面高牆，將有效反映於告示牌排行榜的電台皆詳細列出，並不停歇地發送點歌要求。更製作「點歌成功時注意事項」、「點歌遭婉拒對應方法」、「電台不認識防彈時應對法則」等等引導歌迷因應各種情況。即便如此，防彈的歌曲要登上美國廣播電台依然是難事，當時防彈的知名度還尚未遍及電台主持人及主管階層，故 ARMY 的點歌要求顯得難上加難，但他們沒有放棄，就像電話銷售員般地努力不懈，日復一日打著電話宣傳防彈到底是何方神聖。

一旦廣播電台成功播放防彈歌曲，ARMY 就會積極地搜尋電台關鍵字，讓電台及節目名稱登上 google 搜索排行榜，更會贈送花束或禮物給廣播電台以致感謝，形成一股特殊的歌迷圈文化。

防彈能於 2017 年獲頒美國告示牌 TOP SOCIAL ARTIST 獎項，即是因著他們努力不懈的結果，加上當年獲頒的美國告示牌年度藝人部門第十名、年度團體第二名、年度最佳專輯部門第三十二名等皆是活躍地宣傳後所結成的碩果。美國歌謠界與電台因 ARMY 們能打破高牆而感到震驚與高度的好奇心。告示牌更是針對 ARMY 的熱忱與滿腔熱血做出許多專題報導，截至 2018 年 2 月 1 日就有 92 篇雜誌報導、影片專訪 10 則等驚人紀錄，針對防彈擁有何種魅力讓歌迷們願意付出、為了宣傳防彈推行了何種活動及遇到甚麼困難等的深度報導。

不只是廣播電台的宣傳活動，美國 ARMY 更促進國內大型商場例如 Walmart、Target、Best Buy 等知名賣場將防彈的專輯上架販售，其影響力甚至讓美國負責獨立歌手的流通商 The Orchard 和 The Sony Music 主動與韓國唱片協會聯繫，並和 Big Hit 娛樂公司切下唱片直接輸出的契約。不僅如此，美國最大購物網站亞馬遜 amazon.com 更首次以官方通路的形式開放《LOVE YOURSELF: 承 Her》專輯的預售，讓開放預購的三小時內就登上銷售量冠軍寶座。

而歌迷們並沒有因此就停下腳步，他們的下一步是將防彈推上美國電視台，經過了一番奮戰後，成功說服 NBC 知名的艾倫秀（Ellen DeGeneres）的製作人，讓他們成功登上美國電視，成功出演知名脫口秀，更陸續出演 ABC 電視台的吉米夜現場（Jimmy Kimmel

Live）、CBCS 的詹姆斯柯登秀（James Corden）等膾炙人口的知名電視節目，在美國國內的高人氣更將他們推上 ABC 電視台的年末特別節目 2018 Dick Clark's New Years Rockin'Eve。身為朋友同時也是軍隊般的存在，讓防彈在美國本土得到莫大的成功。

在 2017 年用著美麗的翅膀得到前所未有的成功後，迎接 2018 年的 ARMY 們沒有因此鬆懈，馬不停蹄地開始了全新企劃，海報上寫著大大的「新兵訓練營」（BOOTCAMP）標語，以新奇有趣的方式引領「剛入坑」的 ARMY 們。海報上的文宣皆採用軍隊用語相當吸睛，有著瞄準目標（target shooting）、戰鬥（battle）、同袍（comrades）、戰鬥技巧（combat skills），還有各隊皆備有指揮官（Each has ARMY lieutenants commanding their platoons）等文句。一方面搭配了 ARMY 的原本詞意，另一方面也象徵身為 ARMY 應當瞭解的基本知識與應守秩序。總結來看，這群外國歌迷們為了一組語言不相通的韓國團體付出如此巨大的心血，其背後所象徵的社會文化變革更是相當值得深入討論。

・美國 ARMY 的 2018 年度企劃海報

歌迷們創出的影像

在影像平台 Youtube 上每天都有無數關於防彈的影片上傳曝光，這些影片主要有著：反應影片、分析影片、舞蹈 Cover 影片、專輯周邊開箱影片、歌詞翻譯影片、加工混音影片等。

所謂的反應影片（Reaction）是指拍下自己觀看防彈釋出的 MV、影片、舞台表演等所做出的反應，影片中多半能看到歌迷歡呼或驚訝的誇張又真實的反應，這些反應影片之所以會成為趨勢是因著能激發人與人之間的共鳴感，觀眾從影片中人物所做出的反應得到認同感，進而強化自身情緒，同時反應影片也是能達到宣傳防彈音樂與影像的手法之一。刺激情感引起認同感作用的反應影片又能加以細分。除了與自己在相同部分一起歡呼而大受歡迎的基本類型，還有數百名 ARMY 齊聚一堂共同欣賞 MV 的類型，還有讓未曾聽過 K-POP 的長輩或小孩觀看 MV，錄下他們沉浸其中的真實反應，更有古典音樂家或搖滾樂團及知名製作人等專業人士的真實評價之反應影片，透過音樂界專家或普羅大眾對於防彈的認同，歌迷們能從中再次確信防彈備受肯定的實力，也能獲得等值的成就感。

分析影片也有著眾多類型，除了專業的分析影片外，也有將藏在 MV 中的細節挑出來介紹的彩蛋影片。這些影片會將此幕 RM 所身穿的上衣與下一幕柾國所穿的雷同提出說明，或是〈NOT TODAY〉的某場拍攝場景與〈FIRE〉相同等細節皆會詳細舉例介紹。

更有詳細尋找各個 MV 的細節，並研究其象徵意義的影片。歌迷們所深度研究之範圍不只影片本身，更延伸至其中所參考的美術畫作、文學作品、哲學理論、經典電影，甚至深入直至韓國當時的政治情況。

其中最為代表性的為義大利 ARMY 所依據〈春日〉MV 的分析影片[11]。他將〈春日〉中所出現的象徵物品與歌詞，與當時所發生的世越號沈船事故做連結，用義大利文配音及配置英文字幕製成長達 17 分鐘的影片，在精緻的影片裡仔細地將船鳴聲、黃絲帶、生鏽的遊樂器材、被丟棄的行李箱、堆疊如山的衣物、洗衣機上方所貼的 Don't Forget 字樣貼紙、雪國列車、掛在枝幹上的單隻布鞋等與世越號做連結並加以分析，詳細引證龐大的資料，更深度說明當時韓國的政治狀況。他引用了電影《潛水鐘與蝴蝶》的片段、韓國新聞當時誤報的畫面和泣不成聲的父母們、以及在彭木港飄逸的黃絲帶與沒有主人的運動鞋等畫面，甚至就連當時朴槿惠前總統的應對措施皆在影片中出現。在地球另一端的義大利，為了瞭解防彈的歌曲與 MV，投注相當大的心力在深度研究、引用佐證、了解當時政治圈的前因後果、並製作影片上傳至平台，確實是相當令人震驚的事實。

若說反應影片是為了促使大眾「入坑」喜歡防彈的主觀推力，那上述的分析影片就像是由專業角度切入分析的客觀推力。而所謂的

「入坑」、「飯上 XX」意思就是成為歌迷；「推坑」則是將喜愛歌手的才華讓更多人知道；成為防彈歌迷的行為也能有趣地被稱之為「入伍」。

而舞蹈 Cover 影片及快閃跳舞等影片也能稱為推坑影片的一種，Youtube 上有許多遍布世界各大都市的快閃舞蹈影片，例如巴黎、倫敦、紐約、柏林、布宜諾斯艾利斯、胡志明市等城市，影片裡的舞者在市中心的廣場上盡情跳著舞，或是在人群聚集之處突然開始快閃舞蹈，引起在場民眾注意，讓路過的人們對於防彈的歌曲或舞蹈產生好奇心，形成第一次的接觸宣傳，而將影片上傳至網路平台後形成二次的擴散宣傳，影片所造成的宣傳效果更是影響甚廣。

打破英語系為中心的框架

歌迷們在網路上活躍的力度也漸漸影響現實世界，最顯著的例子即為能夠聽到海外歌迷使用韓文的情況，在歌迷們所製作的影片中，將會明確標出成員所唱的片段，更用羅馬拼音拼出韓文並加上英文字幕。

更有趣的是影片中皆會標註對應的「應援口號」，用羅馬拼音的方式方便非韓文母語者背誦，讓海外歌迷能夠輕鬆唱出韓文歌曲。

相信我們都有將外語歌曲用母語標示的經驗，為了想哼唱披頭四

膾炙人口的歌曲,卻因不熟悉英文,而用母語標示方便發音,或是當某首日文歌流行時也用拼音標示方便傳唱,這些情況就跟現在海外歌迷所做的事一樣。

當以前香港電影與歌星風靡韓國時,我也用韓文將發音寫下來學習,而就算他所唱的語言並非我能理解,但那不成問題,反而因不熟悉的語言讓歌曲聽起來更加夢幻,增添一股神秘感,讓人更想學習,或許現在防彈的海外歌迷就是相同的心情。

「每當我們飛到國外,就能聽到許多歌迷說:『為了與你們相見時能講上話,所以努力的學習韓文並了解韓國文化』,每當聽到這樣的話都會感到慶幸,體悟到自己將韓國文化傳遞的實感。」[12]

這股趨勢也衍生許多有趣的現象,許多海外歌迷將韓文不經翻譯的融入自己的語言中,例如兒、歐巴、忙內等經常出現的單字。由於防彈成員間的年齡差,哥、哥哥們等單字更是頻繁出現,最小成員柾國因為多才多藝有著「黃金老么」之稱,歐美歌迷圈更是直接使用 Golden Maknae 來稱呼,也會用英文標示 oppa 來稱呼成員。面對尊稱時也會用 PD Nim、XX ssi,將韓文特徵融入日常用語當中。此現象並非上述單字無法找到相對應單字翻譯而用該國語言標示,而是因為將韓文原封不動保留能將成員彼此間的情感投射保存,是帶有文化意涵之行為。

韓文能以這樣的方式得到重視是史無前例之事，一直以來將擁有絕對性權力與地位的英文融入語言當中通常是亞洲人的特徵，甚至有摻雜愈多愈能顯示自己的身分地位的偏見，但在防彈與歌迷身上所發生的現象卻是相當驚人的逆轉，這與前幾年席捲全球並傳唱的「Oppa 江南 Style」又有所差異，江南原本即為地名，Oppa 則是原先既定的歌名之一，故並非保留韓文文化所做出的自主性改變，更沒有出現海外歌迷背誦韓文一起全場合唱的事例。

　　事實上在防彈以前的歌手若是要在美國出道皆採取在地化策略，經紀公司會讓旗下歌手學習英文，並演唱全英文歌曲做為在美出道的必要過程，但都不見有組合能真正成功[13]。

　　Big Hit 經紀公司的方時赫代表在接受告示牌專訪時表示：
　　「比起用全英語的歌曲在美國出道，我更傾向保留 K-POP 的核心價值，並提高能引起世界各地的共鳴因素，得以打破 K-POP 的傳統界線，將 K-POP 成功輸出至各地。」[14]

　　方時赫代表更曾在記者會上表示：「教導 K-POP 歌手英文，並讓他們與美國公司簽訂合約的行為並非真正的 K-POP，而只是在美國市場出道的亞洲歌手。」[15] 這份強韌的自尊心與堅定的本質更被美國輿論視為能成功登陸的原因之一。實際上仔細研究防彈在接受外媒訪問的片段就能強烈感受到他們的自信，防彈隊長 RM 的優越英語實

力眾所皆知，但其他成員並沒有因無法說著一口流利的英語而自卑，反而能看到他們用隻字片語讓全場氣氛更加輕鬆有趣，甚至毫不避忌用韓文接受問答。他們對於自己是 K-POP 團體、同時也是土生土長的韓國人身分落落大方的態度，反而讓歌迷們相當欣賞，對於歌迷來說，他們努力說著英文的模樣不是笨拙，取而代之的是可愛有趣。美國田納西州的一位名為 Sassie Smith 的電台 DJ 曾在節目上說：「幾乎由西班牙文組成的神曲〈DESPACITO〉佔據各大排行榜好幾周的時間，那為什麼 K-POP 不行呢？（So why not K-POP）」語畢後就播放了防彈的主打歌〈DNA〉[16]。

能這樣改變美國 DJ 想法的就是防彈的音樂，英文和韓文長時間以來根深柢固的地位差異，因為防彈及他們歌迷的努力開始起了變化。

深度研究會發現，美國以英語為中心的想法和語言差別待遇可追溯歷史，在移民時期政府就下令廢止美國原住民使用傳統語言，並禁止非洲奴隸使用方言，在一次世界大戰期間也將使用德文視為違法予以處刑。自古以來，美國就將英語視為統一支配的工具，因此對比普遍能使用多國語言的歐洲人而言，大部份的美國人只會使用英語。日本統治韓國時也同樣曾頒布禁止使用韓文的命令，皆是藉由語言統一達到權力統一之目的，因此在美國當地能聽到韓文歌曲、甚至一同高唱的行為之背後意義更顯珍貴。

〈進擊的防彈〉這首歌歌名不只僅限於音樂，更代表了他們所帶來的變化，披頭四當時掀起「英倫入侵」的風潮；在今天我們見證了所謂「大韓入侵」，英語系國家一直以來掌控著全球政治、經濟、文化，並用自身語言與第三世界國家劃出區分。語言蘊含著該國的文化與思想，故當語言開始出現階級變動，著實展現防彈現象所隱含的巨大力量。防彈的音樂在美國有線電視台上大力播送，伴隨著韓文應援口號及成員名字，則是打破階級框架的最實在證明。防彈在美國音樂市場所得到的成功，不只是短時間爆紅的曇花一現，而是語言階級的文化變革開始的信號彈。

在崩塌處茁壯

當既有的階級開始出現動搖通常不會只僅限於語言領域。防彈沒有倚靠雄厚資本與媒體優勢是眾所皆知的事實，甚至因為出身自中小企業的經紀公司，被稱為「土湯匙」，因此在有線電視的媒體上較少能看到防彈相關訊息的報導，就算在告示牌上得獎或是站上 AMA 舞台表演時也相對安靜，但其實這是可預測之事，因為對於既有權力而言，防彈的成功並非他們所期待的事，因為這是在他們權力範圍之外發生的莫大成功，換句話說，具有威脅到自身所固有版圖的可能性，在專輯《LOVE YOURSELF: 承 Her》中的隱藏曲目〈大海〉，能夠清楚了解防彈曾被排擠與無視的親身經歷。

「以為是大海之地其實是沙漠／不起眼的中小企業偶像成為第二個名字／上不了節目只是家常便飯／當替身成為我們的夢想／有人說因為公司小／我們絕對不會紅／I Know 我也明白／七個人擠在一間房睡／在睡前催眠自己明天會有轉變／能看見那海市蜃樓的夢／卻抓不住一點邊／希望能在這無盡的沙漠中生存／只願沙漠都是我的幻想」　　　　　　　　〈大海〉

　　防彈少年團挺身與社會權勢抵抗的訊息獲得歌迷的支持與喜愛，進而動搖既有的強大組織版圖，像前文所提到的一般，**防彈與ARMY 一同掀起的改革，就像是對現有社會執行弒父革命**。世界的變化將在既有框架開始崩塌之處開始萌芽，而在摧毀陳腐的權力版圖後，防彈與 ARMY 又將往哪個方向成長？

第三章

經由團結掀起的塊莖革命

　　與防彈一同用愉快的心對抗世界權力的歌迷 ARMY，他們的革命力量是從何而來，這是垂直式位階所無法伸手管轄的水平式互動，他們彼此的互動擁有水平並能相互作用的特性，水平式互動擁有瓦解既有社會的垂直式互動之革命特質，但相對地，垂直式互動也有聯合下游或使用外力來鞏固權力的特徵。現今支配世界的新世界自由主義就擁有此項特徵。但回溯世界歷史能夠發現，若人類的自由受到長時間的支配與壓迫，那股迫切想重獲自由的心將會油然而生。

　　擁有水平性開放結構特性的移動科技，打造了讓全球能夠零時差溝通的空間。而既有的權力階層將此水平特性挪用做利潤導向之生產工具，垂直式的資本企業利用其特點來鞏固自身權位，做為行銷手法，另一方面也抑制其發展。但這無法侷限水平式結構的發展。防彈現象所擁有的革命性水平式結構就硬生生打破此框架，並跨越國界展現在世人眼前。再次證明革命的開端只是肉眼無法辨別，但它在地底下的震盪卻是無可比擬的規模。

塊莖：水平且平衡的系統

在深度剖析防彈的同時為何與「塊莖」如此生疏的字詞出現連結，在此章節將會說明為何我將防彈現象視為塊莖革命的具體案例。塊莖的概念將能完整地解釋防彈現象所帶來的寓意與影響，甚至當今社會的變遷趨勢。

塊莖（rhizome）原為意指從節眼上長出根或芽，不斷向外延伸的根莖植物，代表性植物為馬鈴薯、蓮藕、生薑等。根莖植物會在地底下不斷增生並與其他根莖連結或分裂。小樹的枝幹或是樹根具有可預測性；但根莖植物的生長走向卻無法預測，從樹木上分截的樹枝不是完整獨立的生命體；但根莖植物一旦分裂後依然能形成另一全新生命體。能夠反覆分裂再重生的特性與樹木的中心枝幹結構有著極大的差異。

法國現代哲學家吉爾德勒茲在著作《千高原》中將塊莖理論套用至社會結構、哲學、政治體系、科學概論，甚至闡釋藝術現象。在他的論點中，塊莖是無中心的水平結構；而樹木是由中心枝幹延伸擴張的顯著垂直式位階結構，雖樹根與樹莖會向外生長，但最後皆歸屬於中心枝幹。總括來看樹木帶有明確的樹狀結構，即中心與外圍帶有極顯著的階層概念，除中心以外的存在皆為比自身低階的位階關係。

「無論有多錯綜複雜或細微的交錯與蔓延，所有的樹莖皆隸屬於

單一中心個體，故形容其多樣化所指的並非延伸的根莖而是枝幹數，此多樣化只能被視為假性多樣化。」[17]

當今社會就是標準的樹狀結構體制，我們所知的所有社會體制皆為垂直式的單一中心結構，在樹狀社會結構中我們受到來自中心的支配，並必須遵守既定的準則生活，且受到身邊的人之影響或牽制。

· 樹狀結構與塊莖結構示意圖

有別於樹狀結構，塊莖結構則是相異種類間能夠在各種情況下交錯結合。在樹狀結構中，生物間的種類皆由上往下的被分門別類，舉例來說人類與狗類隸屬於哺乳類，而貓與虎則是貓科動物，經由界門綱目科屬數種，將生物特性區分，將擁有同質性的生物歸類，但在塊莖結構中異質性的個體卻能相互連接。德勒茲舉黃蜂與蘭花的例子作為解釋，蘭花將自己擬態模仿成母蜂吸引公蜂前來取蜜沾粉，達到生命延續，讓兩個相異的物種形成塊莖圖狀。

而這樣的相異物種連結的例子不僅限於蜂與蘭，在塊莖結構當中任何一個個體都能直接與他物連結，塊莖結構具有開放性的特質，在其中任何一點皆能不受限的與他點相連，連成關係，其規模與發展將會無法預測也無法規範，帶有無限可能之結構。故塊莖結構**並非無結構而是無中心之結構**。[18]

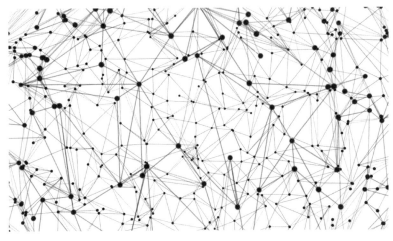

· 塊莖結構中並無單一中心，是無中心之結構

　　話雖如此，樹狀結構與塊莖結構並非永久固定，在塊莖的圖狀中也有樹狀結構產生的可能並使之受影響；相反地，樹狀結構所延伸的枝幹也可能相互連接，改變原有的單一中心結構。樹木與塊莖在二次元中為相互對立之關係，但兩者皆會在不斷生成的過程中經歷分裂破壞與重新建立，例如網路世界基本上為塊莖結構，但並非永遠為水平式，有時也會受到影響轉為垂直性位階結構；相對地，樹狀結構的代

表性例子,「政治圈」有可能因突變狀況促使原有的權力位階產生動搖,進而生成全新的關係圖。

「防彈現象」則是說明無中心的塊莖結構的最佳範例,此結構中並無龐大的資本或是媒體力量等中心結構,ARMY 與防彈無論哪一邊皆並非中心,彼此皆在關係中做為相互支持的朋友及助力角色,共同形成「水平式關係」。而 ARMY 的共通點就是皆為防彈的歌迷,彼此沒有利害關係。猶如前文所提到,若是 SNS 做為連接歌迷並以利潤為導向的行銷策略,那這樣的樹狀中心結構將無法生成塊莖結構,相異的存在間也不會相互連接創出全新存在,故塊莖的水平性結構與革命能量將會消失。

現在讓我們從何謂無單一中心的塊莖結構特徵開始討論。

連結的原則

所謂連結的原則為連接兩者形成「A 和 B」(A and B),在擁有同等地位的 A 與 B 相遇後創出 C。A 與 B 具有相同地位,故 A 不隸屬於 B,B 也不隸屬於 A。防彈與 ARMY 或 ARMY 間的關係就屬於此原理,其中一方的權力並不大於另一方故不構成支配或隸屬,而位於相同地位的兩方能共同創出全新的存在。韓國 ARMY 的地位並不高過海外 ARMY,歌迷間也沒有應援會會長下達命令,而歌手也不是猶如君主般高過歌迷。

這樣的水平式關係並不侷限於兩側關係，將會持續與其他端進行連結，並在開放式的平台上無限擴張，總括來說，A 與 B 的連結將是「…與…與…與…」的方式進行無限連結，而此連結的特性將不會僅限於和特有的另一端結合，而是不受限的開放式結構，德勒茲的理論中提到：

「塊莖擁有不受限地與其他點連結，且擁有喜好無限連結擴展的特性；與保守固定原則的樹狀結構截然不同。」[19]

舉例來說，防彈不只與韓國 10 代的學生歌迷連結關係，更與美國的 20 代的女性歌迷、30 代的穆斯林、甚至美國黑人歌迷相互連結。而對於部分人而言，會因防彈成為契機，產生對於韓國的觀念轉變，或是對於亞洲文化的刻板印象之化解。因為防彈對於韓文、韓國電影、韓國飲食、時尚潮流、政治經濟等領域產生興趣，美國當地的唱片市場和媒體權力版圖變動等，本書所談論的一切變動皆為不斷地連結後所造成的改變。

這樣無限開放的連結並不帶有規則或目的，因此形成無限可能，甚麼時候、要與甚麼領域互相連結皆無法預測，最終會邁向的終點也不存在。從另一角度來看，我們的人生和防彈的音樂皆是如此，彼此都沒有最終的目的地。對於防彈的歌手生涯而言，登上告示牌第一名或是獲頒葛萊美獎等成就皆為短期目標，無法被視為長期的最終目

標。**防彈與歌迷們所創出的無限連結會如何發展與成長將無人能知，但唯一能肯定的是，他們創造的連結所誕生的變化與成長是最美麗又動人的線條，最重要的是雙方將一同實現這幅美景**。雖然彼此都知道此路將不會是一帆風順，猶如平穩的花路，一路上還有許多陳腐權力試圖破壞這水平開放式的塊莖結構，但此路上將會有許多觸動人心的文字，就算被絆倒、就算被困住，也不會輕易放棄，不要忘記那股相互扶持的力量，那座美麗銀河所蘊含的力量就在彼此心中。

異質性的原則與多樣性的原則

異質性（heterogenéité）意指塊莖能與任何事物連結的特徵。其不僅限於相似的種類而是能與截然不同的種類達到相互連結的作用。舉例而言，韓國偶像團體能與防止兒童暴力的聯合國兒童基金會合作，共同推動 LOVE MYSELF 計畫[20]、或是此書將他們與德勒茲的游牧思想做為連結、甚至與不同國家、不同年齡層的歌迷連結，都是相當顯著的例子。放眼未來，這片擁有無限發展可能的連結版圖，能持續和我們想像不到的領域或事件發生連結，即是「異質性的原則」。

因此在分析防彈現象時，若是只分析他們的音樂或是相關活動將會無法進行全面性的完善分析，甚至必須脫離中心思想，將其演藝活動用全新的角度與領域的眼光去分析[21]。更確切地來說，防彈現象所代表的意義並非找到他們的訊息為何就能解答，必須將眼光放寬放遠

到他們與 ARMY 間的關係、所達成的成就、以及探討社會文化藝術型態之改變，才得以妥善分析。

多樣性（multiplicité）意指塊莖結構中多樣化的特徵，多樣性特徵在塊莖結構中，即便遇到異質性物體，也不會被統一同化，而由於塊莖結構為開放性表面，因此能夠擁有變化與成長之特性。在連結許多異質性的塊莖結構中，擁有多樣性的存在們，不論是主體或客體將不會有完全相同的情況發生。

「多樣體將不會在作用對象中成為軸心，也不會在客體中進行同化，多樣體不存在於主體或客體間。」[22]

舉例說明，以水平式結構連結的 ARMY 與防彈是猶如朋友與助手般的關係，兩者皆非主體或客體，來自四面八方的 ARMY 利用網路進行連結形成關係，但卻沒有人位居上游，擁有控制眾人的權力，韓國 ARMY 與海外 ARMY 的相互關係也是相同道理，互相為異質性的防彈與 ARMY 間的連結關係中，並不存在單一中心的主體或客體，因此雙方能夠形成「防彈—ARMY 多樣體」，猶如防彈歌曲〈BEST OF ME〉的歌詞所形容一般，「即使我們沒有規則／但我們知道如何相愛」，防彈—ARMY 多樣體同為豐富特性的多樣體，彼此的存在不經由外在的規範或支配就結合成為一體，不去在意世俗之說，用最真摯的情感包容對方的差異，並一同幻化出更美麗的連結。

「多樣體依著連結愈密，必定使得自身本質進行變化，在此光滑面上的作用稱為網狀組織圖。」[23]

隨著防彈的歌迷數增加，他們創作出全新的音樂，而歌迷也會受到刺激，觸發自身行為，而此動力將會透過行為回饋給防彈，讓他們有動力不斷將自己的故事寫成歌，傳達回報歌迷，這樣的多樣化連結，促成良性刺激循環，使得雙方共同創造文化藝術的嶄新價值。

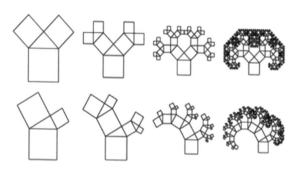

· 防彈—ARMY 多樣體所形成的碎形圖示

這樣不斷增生的連結，將會持續連結豐富多元的層面，隨著連結的歌迷群愈多元化，防彈所影響的社會、文化層面也就愈廣。防彈—ARMY 多樣體，在無限可能的開放式平面上不斷增生連結，其複雜度和多樣化也相對增加，猶如圖示，他們的諾大連結形成一個充滿可能性，並不受限於規範、大小、領域的碎形多樣體（fractal）。

無意指斷裂原則（rupture asignifiante）

德勒茲的塊莖理論中的第四項特徵較為特殊，為「無意指斷裂原則」，德勒茲論道：「塊莖無論哪裡出現斷裂皆會自行與原先的連結重新接連，或是與全新的連結相連。」[24] 意指塊莖將會掙脫原有的意志性或符號化的樹狀結構，並與其他異質性的事物產生連結，生成全新的塊莖版圖，此現象即稱為「無意指斷裂原則」。

而防彈─ ARMY 多樣體所展現的多樣性連結中，防彈脫離原有的樹狀結構體系，將不同文化圈的歌迷連結並生成另一塊莖結構。在出道初期，未來飄渺無望的土湯匙團體，漸漸跟韓國歌迷與亞洲歌迷進行連結，然後隨著時間增長，他們脫離原有的結構與歐美大陸的歌迷有了連結，並增生成更為之複雜的結構。在脫離與重新連結的過程，並非只是造成單純的歌迷數增加的結果，而是與更多異質性的全球歌迷產生連結，讓防彈成功的因素增添全新一層的意義。對於防彈的莫大成功，身在亞洲的歌迷認為是「亞洲之光」；而對於身為美國人的歌迷而言是「成功改變白人為主的社會思維」，由此可知，防彈成功的意義並非只限定於人氣暴漲，而是因著解釋的角度不同有著不同價值的成功。西洋歌迷們能夠用韓文一起高歌，甚至開始學習韓文，實在地證明了原有的語言位階之改變，更代表防彈現象脫離原先的音樂領域，跨界改變社會、文化領域的證明。

地圖繪製原則

德勒茲所提出的塊莖理論中最後一項特徵為「地圖繪製」。地鐵路線圖並不需要實際對照各車站的距離與方向繪製，地圖與複製印花（décalcomanie）是完全相反之事物，複製印花為猶如影印本的存在，將原先事物如出一轍的複製重現，就像樹葉與樹幹有關係的連結一般，影印本也是有正本跟副本的存在，「在樹狀結構中，握有掌控權的樹幹將這些副本分階級排列，這些副本的存在就猶如樹葉。」[25]

就結果論而言，副本無論所參照的正本為結構性或增生性，皆擁有依存之特性，但以塊莖理論所製作的地圖，並無依存之正本或母體，且不存在單一中心性，故與副本是截然不同之事物。

「地圖」作為尋找道路之用，不管是實際的道路或是人生道路。「地圖最重要的特點為他代表我們人生的行動和道路的連接與分岔，這些路徑皆帶著相位關係，並標示出路徑會經過的障礙物或危險區域。」地圖[26]記載我們一生的生活方式、行動、與各項事物、事件的關係以及應該避免的事物，我們應當要利用地圖去尋找人生的意義或是通往更好的人生，人生的地圖將不會是固定不變，而是依據每個人的生活方式與實踐的方向隨時隨地能改變。

「地圖是開放性的，並能連結所有次元，地圖可以被劃分也可以重組，可以重新繪製也可以被剪接。能活用於個人、團體、社會組織

中，能繪製在牆上也能畫成精美的藝術品。他能成為各式的名詞，甚至能化身為政治行為的代名詞，地圖唯開放式光滑空間，擁有隨時能進出的出口與入口，其特性與印製的副本有著明確的相異。」[27]

「地圖與副本擁有完全的對立特性，因為地圖有喜好實踐的特性」[28] 此說法意指擁有塊莖結構特性的地圖，會因為我們彈性多變的人生而發生變化，因此我們必須「**時常拋棄副本人生，履行地圖人生。**」[29] 換句話說，我們必須脫離樹狀結構的安全區，並找尋屬於我們人生的開放性地圖，邁向無限的未來。

將塊莖理論的第五特徵總括而論，防彈現象即為擁有無限發展的多樣體，防彈現象會通過多樣化的層面進行豐富的連結，並生成不受限的多樣體，防彈現象所擁有的塊莖特性也能套用在醫生診斷病情的醫界。舉例來說，頭痛普遍發生在腦部有疾病發生時所併發的症狀，但也可能因胃腸疾病、牙齒神經痛或長期累積的疲勞產生頭痛現象，所以當患者表示自己有頭痛產生，醫生必須觀察其有無消化不良、失眠、全身無力、肌肉痛等症狀發生，並整合以上脈絡，再細細區分才能找出真正的病因，並決定應有的治療方法，故診斷過程就像是確立整個療程的出發點，因此醫生的診斷也像是一種地圖的製圖過程。

欲了解塊莖結構的防彈現象，此書也像是一本理論性的地圖角色，這本地圖雖是行記述之實，卻同時也作為實踐的指南針；同時能

鉅細靡遺地沿著脈絡了解防彈現象的本質，同時利用此地圖尋找全新的方向。更具體而言，當論述到防彈現象所蘊含的政治影響時，希望這本書不只是作為表面上的理解，而是能夠不被樹狀結構同化，主動地、自由地尋找人生價值。當你開始跨出那一步尋找時，你的前方風景必會有所改變，而這改變的未來也會讓手中握有的地圖，出現全新道路。

「戰爭機器」防彈與 ARMY 的多樣體

在這片防彈現象所實現的理論性地圖中，最值得注目的是 ARMY 這個多樣體。通常偶像團體的女性歌迷會被冠上「迷妹」這具有貶義的名稱，並因刻板印象要承受他人的視線，雖然近年來飯圈文化已被正視為次主流文化，但這些歌迷們依然很難對家中長輩或是在職場上坦承自己熱衷於喜愛偶像，因為對方聽到後的反應可見一斑，因此這些偶像明星的歌迷在日常生活中會隱藏自己迷妹的身分，並「Cosplay 一般人」讓自己不顯突兀。

但 ARMY 們卻有別於一般社會大眾的偏見，他們相當積極正面，並身為重要的革命角色，曾有輿論媒體稱呼他們為「草根」（Grassroots），的確是相當貼切的形容。[30]

在龐大的媒體版圖及雄厚資本所操控的世界中，擁有塊莖結構的多樣體 ARMY 就像草根般，透過不斷的連結形成緊密的網狀，進而

撼動權勢、改變社會階層，同時也成功轉變英文和韓文原有的位階。這樣的草根飯圈透過自發性的聯合與實踐，所掀起的變化，實在地符合了德勒茲所提出的「革命」行為。

實踐塊莖革命的 ARMY 是無法與防彈切割的多樣體，防彈與 ARMY 透過不斷的分裂與連結形成一片緊密的多樣體，在此過程中，防彈歌曲所傳達的社會批判也實際地動搖現實生活中所既有的框架，防彈—ARMY 多樣體所引起的革命在社會、文化等領域掀起的變化皆帶有政治層面之意義。事實上我們生活中的一切行為與態度皆帶有政治意圖，對於社會制度或政治界毫無關心的想法，也是政治意圖之展現，藝術與哲學無法跟政治完全劃分界線，我們生活的一切思想行為皆是政治性的體現。

因此，防彈—ARMY 多樣體所存在的方式則具有實踐性與政治性，德勒茲在書中說道，脫離或破壞原先的樹狀結構並重新生成的行為就稱為「革命」，而實踐革命的存在就稱為「戰爭機器」，德勒茲也補充其論點，所謂「戰爭」為瓦解既有規範的寓意；而「機器」則是世上一切事物的代稱，因為世上一切事物所蘊含的寓意皆是因著事物的相互連結所產生的意義，因此不同事物的相連，也會誕生不同的意義。舉例說明，嘴巴與食物還有消化系統連結時能成為「吃飯機器」；頭腦、學生、黑板相互連結時就會成為「聽課機器」，所有能產生意義的事物皆稱為「機器」，因此，防彈—ARMY 這個奮力對

固有體系宣戰，並要開創世界的多樣體，就能稱之為「戰爭」，而他們走出以往偶像團體與歌迷不曾開闢的道路，並革命性的實踐理想的行為，稱其為「戰爭機器」，是適當不過的名字。

革命實現的方向與希望地圖

防彈─ARMY 多樣體所進行的革命又能稱為「少數生成」（devenir-minoritaire）。「生成（devenir）」並非意指事物出現變化之義，生成通常發生在特定族群上（女性、小孩、有色人種)，而少數亦並非意指某物數量的多寡，而是表示在樹狀結構中受支配的存在，因此，從德勒茲的論點來看，在樹狀結構中受到組織支配的存在將無法實踐生成，他們只能因著上游的支配權力進行被動依附。在德勒茲的論述裡，生成永遠發生在少數，故防彈─ARMY 多樣體能夠實踐革命，就因他們的方向是發生在少數存在之上。

防彈─ARMY 在能被稱為「少數生成」的原因有以下幾點：在出道早期，在社會階層中防彈能被視為少數者，並非因為他們是少數存在，而是因為在樹狀結構中他們是被支配的存在，他們出身於韓國、唱著韓文歌曲、加上中小企業出身的背景、團員也都來自非首都圈，因此為德勒茲理論中的少數者。而防彈的歌迷們同時也大多身處於被支配的樹狀結構中載浮載沉，因此一當接觸到防彈所傳遞的訊息時，在極短的時間就能引起共鳴。對於美國的 ARMY 而言，防彈所背負的少數特性又更加明顯，在美國及西方社會中 K-POP 歌手不受

重視的地位更加突顯其少數性。所以喜愛防彈的歌迷們將會受到影響，把防彈在權力的樹狀組織中，所受到的不平等對待投射在自己身上，並為了讓他們能發光發熱而努力。就算有 ARMY 是美國的白人男性，在現實社會中身為結構組織上層的多數位置，但對他而言依然能產生投射，對於防彈的處境及音樂產生共鳴，形成少數生成。

少數生成的實際例子能在海內外歌迷的訪談或是反應影片等看到蹤跡，只是不曾用此用語形容，ARMY 們比誰都瞭解防彈曾經歷的困境及挫折，在他們一同創造現在的輝煌成績以前，那段默默無名、無力與大公司的雄厚資本抵抗的歲月，ARMY 比誰都清楚不是防彈沒有實力而無法成功，而是與強大又頑固的陳舊媒體版圖對抗並非易事。因此歌迷清楚明白若是不團結面對這支配性的社會結構，將無法改變眼前困境，最後他們選擇付出行動團結起來，共同對社會體制宣戰，掀起緊密穩固的塊莖革命。

那麼這個堅若金湯的 ARMY 多樣體又將產生何種生成呢？他們一直以來，以愛之名，連成規模龐大的結構網，並通過彼此的緊密連結掀起一次次嶄新的革命與改變。總括而論 ARMY 這段時期所掀起的革命戰役，皆擁有獨特又多樣化的特性，甚至可被視為「大眾」（multitude）之集合 [31]，但就我的觀點來看，他們所聚合成的集合，與邁克爾哈特和安東尼奧奈格里所提出的政治性「大眾」有所差異，雖然他們的活躍與存在方式的確帶有顯著的革命特質與潛力，但防彈

— ARMY 多樣體未來的發展依然難以預測，他們將會與何種事物出現怎樣的連結或是發展，現在作為預測的時間點依然過早，就算他們不會再進行生成行為，但最重要的是他們所帶來的成功革命，這美麗的、壯烈的勝利將留在他們心底深處，成為最耀眼的記憶，在他們的生命，透過與他人同心協力地成功影響世界，並做出改變，光是這個事實就已經相當不可思議。

防彈— ARMY 所展現的革命潛力，已經成為全世界被新自由主義支配而受壓迫的人們全新方向，或許真的成為一道曙光還言之過早，但他們的塊莖革命行動卻也證明了「希望」真的存在的事實。——

「欲望並不渴望革命，欲望本身即為革命。」[32]

備註

1 ［焦點專欄］防彈怎麼爬上現在的位置，韓國日報 2017 年 11 月 30 日
https://www.hankookilbo.com/News/Read/201711290479726494

2 ［防彈少年團寫下 K-POP 嶄新歷史］BTS 的成功祕訣 C.M.F 京城新聞 2017 年 11 月 24 日
http://news.khan.co.kr/kh_news/khan_art_view.html?artid=201711242226015&code=960802
BTS' 11 Most Socially Conscious Songs Before 'Go Go', 2017 年 9 月 18 日
https://www.billboard.com/articles/columns/k-town/7966116/bts-socially-conscious-woke-songs-go-go-list
BTS: K-POP'S SOCIAL CONSCIENCE, 2015 年 12 月 4 日
https://www.fuse.tv/2015/12/bts-kpops-social-conscience

3 Big Hit Producer Pdogg Shares What It's Like To Create Music With BTS, 2017.12.05.
https://www.soompi.com/2017/12/05/big-hit-producer-pdogg-shares-like-createmusic-bts/

4 齊格爾鮑曼, Does the Richness of the Few Benefit Us All?（Polity Press,2013）

5 金在民《在革命之道上閱讀德勒茲》書房，2016，92 頁

6 金永熙《韓國古典小說中的弒父情節》月印，2013，11-12 頁

7 同上 269 頁

8 金在熙《斯蒙頓的科技哲學》Acanet，2017，37 頁

9 Meet the BTS Fan Translators (Partially!) Responsible for the Globalization of K-pop", https://www.billboard.com/articles/columns/k-town/8078464/bts-fantranslators-k-pop-interview (2017.12.21.)

10 https://youtu.be/clXOslwjPrc

11 https://youtu.be/FrT4a_Fw6pE

12 ［獨家專訪］我們都在追的防彈少年團 引起 ARMY 們的共鳴，聯合新聞，2018 年 1 月 28 日
http://www.yonhapnews.co.kr/bulletin/2018/01/27/0200000000AKR20180127004000005.HTML

13 THE POWER IN BTS' PRIDE IN K-POP", 2017.12.13.
https://www.fuse.tv/2017/12/bts-kpop-pride-power-essay-best-of-2017

14 Can Conscious K-Pop Cross Over? BTS &Big Hit Entertainment CEO 'Hitman' Bang on Taking America, 2017.06.04. https://www.billboard.com/articles/columns/k-town/7752412/bts-bang-hitmanconscious-k-pop-cross-over-interview

15 方時赫「防彈少年團在美國還是會唱韓文歌，這就是K-POP」2017.12.11 http://m.segye.com/view/20171211001268

16 Catching fire: Grassroots campaign that sold BTS to mainstream America", 2017.12.22. http://english.yonhapnews.co.kr/national/2017/12/22/0302000000AEN20171222003200315.html

17 李貞經《游牧》Humanist，，2002，110頁

18 同上，111頁

19 德勒茲《千高原》

20 https://www.love-myself.org/kor/about-lovemyself/

21 德勒茲《千高原》

22 同上

23 同上

24 同上

25 同上

26 李貞經《游牧》Humanist，，2002，106頁

27 德勒茲《千高原》

28 同上

29 同上

30 Catching fire: Grassroots campaign that sold BTS to mainstream America", 2017.12.22. http://english.yonhapnews.co.kr/national/2017/12/22/0302000000AEN20171222003200315.html

31 邁克爾哈特和安東尼奧奈格里《諸眾》

32 德勒茲與瓜塔里《反伊底帕斯》

全新藝術型態之網絡影像

「我們必須期待全新的發明將帶動藝術之變革，與隨之而來的影響，甚至進而改變我們的思維。」

——班雅明《機械複製時代的藝術作品》

第一章

防彈影像的代表性特徵

　　防彈的 MV 及相關影像並非只用做宣傳歌曲的角色，而是將歌曲所夾帶的訊息以更有層次的方式打造更為完整的畫面。因此欲了解防彈的藝術世界必須參照他們所有的影像。從 2013 年出道後，特別是 2015 年《花樣年華》專輯開始到 2018 年間的影像有著鮮明的共同特徵。每個影像並非獨立分開，而是相互有著連帶關係，就像星座中的繁星以特有的方式互相連接，形成特別的圖案，影像間並非帶有極為顯著的順序，而是留有時間空檔或是想像空間，大幅加深觀眾的投入程度。觀眾對這些影像有著豐富的見解，甚至拍成影片上傳至網路，將官方影像間的時間空檔補滿，而有趣的是，比起分析歌詞含意的影片，分析 MV 的影片數高出許多。讓大眾不僅能感受歌曲的聽覺體驗，更影響他們的視覺體驗。因此，就算 MV 是為了傳遞歌曲所使用的媒介，但接收的人已經不再只是聽眾，而是觀眾。

　　因此，防彈的影像與歌迷所製作的影像持續在網路上生成並彼此連結，雖然防彈的影像是歌迷製作影像的主要材料及出發點，但這些影像透過網絡連結後的關係卻是相輔相成。在此章將會從藝術角度探討防彈現象的結構特徵。

MV 普遍特徵：敘事與連結性的破壞

防彈的 MV 擁有一般 MV 的特性，同時也具有與眾不同的特徵。這些特色無法只單靠「MV」或「電影」的二分法分門別類。他們所創出的影像超越原有的藝術種類規範，也讓創作者與接收者的界線趨於模糊，因此我給予防彈的藝術作品一個全新的稱呼「網絡影像」，用此名詞解釋這全新的藝術型態。首先在此節先從他們的 MV 的結構特徵開始論述。

MV 與電影同為影像媒體，但有著極大的差異，最大的差異點就是「故事體」（diegesis）之不同，剪輯方式和拍攝手法也具有相當大之差異，因此兩者的解析方式也各有不同。

電影通常會使用故事體來進行敘述，所謂的「故事體」（diegesis）為用敘述（narrative）的方式，在特定的時空背景下，以人物做為中心，週遭事物以因果關係的形式接連發生的虛構世界。舉例來說，在電影《終極警探》，時空背景設定於 1980 年代的紐約市，在聖誕節前夕，一位名為麥克連的警察要對抗恐怖份子，救出太太與其他人質的故事。電影劇本明確規範時間、背景、場所。電影中麥克連的人物角色設定為，衝動、勇敢，並非縝密規劃、遵照規矩的警察，而是喜歡橫衝直撞與犯人正面對決的類型，而所有事件將繞著主要人物並以因果關係接連觸發。

這樣的電影敘事手法有效讓觀眾投射情感在主角身上，形成重疊。在觀看電影的同時，觀眾會與主角擁有相同感受，衷心希望他能打敗恐怖份子，當他受傷或處於不利情況時，也會同樣感受到憤恨不平。在電影中會仔細描繪主角的過去，讓觀眾增加對於角色的認識並產生情感，而相對地對於恐怖份子卻不會有過多的描述，因此恐怖份子自始至終就只是敵對角色，觀眾不會投射任何情感於角色上，因此無論電影角色的真實世界為何，我們在觀賞電影的過程中，將會與他形成同化。這樣的電影敘事手法能成功地提升觀眾的投入度，將電影的世界觀成功套用在觀眾的感官世界[1]。

而 MV 則是有著截然不同特性的影像媒體，它並非使用故事體的方式敘述情節，甚至是破壞此規則，MV 並不會讓觀眾和影像的世界觀形成同化，因此「MV 的手法相當具有創新性與多變性。」[2] 在 MV 中並不擁有特定的時空背景及時間軸，也不會過多刻劃人物背景故事，因此不易使觀眾形成投射，也沒有維持前後統一的必要性。

在電影的世界，因使用故事體手法敘事，剪輯師將會依劇本、時空背景、角色關係、事件因果等因素進行編輯；而 MV 是為了突顯音樂、表演、歌手魅力等效果為主而進行編輯，因此更會注重於歌曲的節奏與起伏，故不會仰賴時空背景或因果關係。由於 MV 並非建立在特定的空間場所，因此隨時變換衣服妝髮都是常態，若是團體歌曲的 MV，更經常出現團員輪流扮演相同角色的情況，倘若上述情況

出現在電影中，觀眾則會出現混淆，甚至認為是剪輯出錯等嚴重問題。

　　電影拍攝時，為了維持完整的敘事，明確規定攝影機的拍攝視角不能超過 180 度假想線，以及拍攝同個事物時前後場景不能超過 30 度，否則將會形成跳接，使觀眾無法沉浸在敘事中，而意識到鏡頭的存在。現有電影幾乎皆遵守 180 度假想線規則與 30 度規則，但 MV 的拍攝手法卻能不受此規範，因為 MV 著最終目的並非建構擁有連續性、統一性的世界觀。

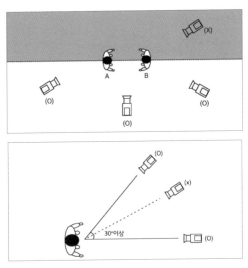

・180 度、30 度規則廣泛使用在電影拍攝手法

　　從劇本撰寫到拍攝手法及剪輯方法都有著截然不同性質的電影與 MV，也各自適用於不同的分析法，因此若是用電影的基準去剖析

MV 將會產生混淆。在 MV 中出現的物品比起電影的交代劇情,更常當作象徵性意義,由於 MV 的自由、多變性,因此出現在影像的事物有著更寬廣的詮釋空間。

　　MV 能擁有較為自由的詮釋空間,是因影像內容沒有與歌詞或物品緊緊相扣,因此擁有許多留白處。MV 剛誕生時,有著較多與歌詞相符的情節內容,但近代的 MV 已經顯少出現影像及歌詞一致的情況。歌詞與影像物件相異的情況在防彈的 MV 中經常出現。例如在《花樣年華》中的主打歌＜ I NEED YOU ＞和＜ RUN ＞,歌詞給人的感覺是描繪與愛情有關的歌曲,但影像內容卻與歌曲截然不同,影片內容與當時發行的＜花樣年華 ON STAGE: PROLOGUE ＞有所連接,鏡頭所刻劃的內容並非普通的愛情場景,而是大量描述青春的叛逆、痛苦、焦慮、自殺、病痛、友情等情感。在＜ MIC DROP ＞MV 中,歌詞描寫他們抵擋偏見和藐視並且獲得成功,但在影片中卻有人丟著汽油彈,並出現許多偵訊室及類似監獄的場景,還有象徵公權力的警車被燒毀的鏡頭大量出現其中。彷彿象徵著防彈的成功征服固有的支配權力。不僅如此,正因歌詞與影像並沒有直接關係,使得兩者更能自由發揮,並在不受限的條件下彼此相互作用,所呈現的效果也不會傾向任何一方,因此在這樣歌詞與影像各自在不受限的環境下自由發揮作用的 MV,擁有豐富的解析方式與留白,又能稱為「開放式結構」。

防彈影像的開放式結構

　　防彈的影像可區分為兩種，一為 MV，一為包含 Short film, Highlight reel, Trailer 等豐富類型的影像。後者為相當特殊的影像類型，界於 MV 與電影之間，因此我稱呼這些特殊種類的影像為「線上裝置影像」（online installation videos）。在近代盛行的裝置藝術中，就有著在展場間各處安排影像播放，營造藝術空間的展覽型態，透過各個短篇影片間的前後呼應，引領觀眾進入創作者的藝術世界。而防彈的影像，則是運用網路世界取代實體空間，用釋出的時間差區分影像間的空間距離感，透過短篇影像連結而成的緊密關係，使觀眾投入影像的藝術事件，他們所運用的手法與裝置藝術的概念有諸多相似之處。

　　MV 及這些「線上裝置影像」彼此擁有不同主題，但卻彼此擁有連帶關係。MV 與專輯間，甚至專輯和專輯間，皆帶有關連，形成自有的關係圖。MV 分別散佈在開放的次元空間，並擁有連帶關係，而強化這些連帶關係的角色就是「線上裝置影像」。線上裝置影像裡透過類似的畫面或物品重複出現的手法，加深該物的象徵寓意或是相互關係，讓防彈的所有影像得以成功串連，使宇宙觀更加鮮明。

　　防彈的影像間所擁有的次元空間多於兩個以上，展現豐富的宇宙觀。但防彈的影像們並非從一開始就明確地以開放式相互關係呈現給觀眾。出道當時所發行的學校三部曲系列專輯＜ NO MORE DREAM

＞、＜ BOY IN LUV ＞、＜ N.O. ＞看似完全相異的故事背景，但依然重複出現許多象徵性意義的畫面及物品，開啟了開放式結構的序幕，而接續的《花樣年華》系列，釋出多個影像，使此開放性結構更加完整純熟，並大幅強化相互關聯，由影片所串起的範圍與深度相當複雜精細，令人驚豔，下一節將更具體地探討防彈影像所擁有的開放型結構特徵。[3]

相似影像的重複與變化

防彈的影像中象徵公權力壓迫的圖像、警察、火焰、群眾頻繁地以不同形態出現，透過重複與變化使作品間相互連結，並更加突顯其寓意。

經常能在他們的作品中發現象徵警察與公權力的圖像。出道曲＜ NO MORE DREAM ＞出現的直升機下擺清楚寫著「POLICE」，第一章迷你專輯《O!RUL8,2》的收錄曲＜ N.O. ＞也出現手持棍棒及盾牌的鎮暴警察。延續到＜ RUN ＞裡面警察追捕著噴漆的 RM 及 V，而在《WINGS》專輯所釋出的 Short film ＜ STIGMA ＞，也出現拿著十字鉗刮除塗鴉的 V 被警察逮捕，甚至偵訊的畫面。而在音樂作品＜ MIC DROP ＞公權力的圖像以更豐富的意象呈現。在 MV 中的空間大多為偵訊室或是監獄，成員 RM 也從救護車一躍而下後開始演唱，更有許多掛著警示燈的車輛正對著表演中的成員。最後這些車輛陷入一片火海。防彈初期的音樂作品對於公權力的表象多為直接明

示的顯現，而到了《花樣年華》和《WINGS》時期，表現手法逐漸多元豐富，並透過弒父行為，隱喻對於公權力的抗爭。演變至專輯《LOVE YOURSELF: 承 Her》的歌曲〈MIC DROP〉雖然以直接的手法呈現公權力，但影像劇情已轉變為防彈成員已經脫離其控制的意象。因此，雖然相似的圖像重複在各個影像間出現，但其代表寓意卻逐漸不同。

在防彈影像中擁有變化並反覆出現的圖像還有「群眾」，在〈N.O.〉裡敵對的鎮暴警察；在〈NOT TODAY〉的影像中成為身穿全黑連帽外套的人們，在 MV 中，黑衣人看似在追緝防彈，但又不全然是敵對關係，在山上的場景時，雖然看似在追逐，但又與防彈成員一同跳著舞蹈，並一同被槍擊中倒地；在倉庫的場景裡，看似阻礙著防彈成員的去路，但在最後的場景又跟隨著防彈。這群黑衣人再次出現於〈MIC DROP〉，在影像內丟擲汽油彈，並與防彈一同行動。

在防彈的 MV 當中也經常出現火焰的意象。在〈NO MORE DREAM〉裡空曠的廣場中四處皆是火堆，在〈DANGER〉中，成員 Jin 將打火機丟擲至房內，以及在廢棄的建築物中有許多燃燒中的購物車。在〈I NEED YOU〉裡，Jin 在房內點燃白色花瓣、JIMIN 在浴缸裡將手中照片燒毀，還有在旅館內玩弄打火機的 SUGA，以及眾人一同在火堆旁相依的畫面。而在〈FIRE〉的 MV 更是直接以火焰做為主角。仿照搖滾樂團 Pink Floyd 的《WISH YOU WERE

HERE》專輯封面，以黑衣男子和 SUGA 握手後，全身著火的畫面做為 MV 揭序，並出現著火的腳踏車、四處都是火苗、甚至最後整棟建築物爆炸起火燃燒。< NOT TODAY >的開頭與結尾也大量使用爆破場景，延續到< MIC DROP >也有許多車輛爆炸著火的場面。火焰與爆炸帶有抗爭原有秩序及破壞固有事物、重新獲得新生的寓意。由此可歸納出防彈的影像，經常出現的象徵性事物，而欲了解其寓意，則必須要先掌握各個影像的脈絡，再綜合統整，因為他們的意義彼此相連，並相互影響，在同一個開放式的結構中生成。

圖像的象徵性

　　防彈的影像與其他 MV 的獨特相異之處除了上述，還有圖像所擁有的象徵性，最具代表性的作品為<血汗淚>與<春日>。<春日>為專輯《YOU NEVER WALK ALONE》的收錄歌曲，在影像中出現娥蘇拉勒瑰恩的知名小說《離開奧美拉城的人》（Omelas）的招牌、繫在陳舊遊樂器材上的黃絲帶、電影《雪國列車》的火車、在火車裡遺留的行李箱、與波爾坦斯基的大型裝置藝術《無人》（Personnes）相似概念的衣服堆、身穿破損衣物的 JIMIN、海浪打上的鞋子、掛在樹上的單隻鞋等，運用多種意象加強象徵性意義，在這支 MV 中，或許沒有與其他 MV 相似的連結之處，但卻大量運用藝術、文學、電影作品等元素，打造鮮明意境，使看似毫無關聯的圖像彼此相連。並且在 MV 裡出現的成員們，沒有被賦予明確的角色定位，沒有人代表過世的小孩，也沒有人代表存活下的角色，讓成員的

角色印象變為彈性且變動，互相都成為廣大拼圖的一塊碎片。因此，富含象徵性意義的圖像們擁有多方位的解釋空間，依據切入的角度不同，也會誕生全新的寓意。

在《WINGS》專輯中的主打歌＜血汗淚＞的象徵性圖像打造出跟＜春日＞截然不同的氛圍。歌曲的 MV 中大量使用巴洛克頹廢風格打造場景，服裝也承襲華麗古典的元素，影像中更多次出現美術史上的經典畫作。17 世紀為古典宗教與近代科學相遇後最激盪的年代，當時的巴洛克風位在巔峰卻逐漸走向衰退，頹廢潦倒與極致奢華的大力碰撞與《WINGS》專輯概念「找尋新世界必須打破舊有世界」的想法不謀而合。防彈也曾公開表示《WINGS》專輯是以赫曼赫塞的小說《德米安》為發想所創作的專輯，小說內的名句寫到「一隻鳥出生前，蛋就是牠的整個世界，牠得先毀壞了那個世界，才能成為一隻鳥。」《德米安》小說內出現的關鍵字「鳥」、「蛋」、「破壞」，皆用豐富的象徵性手法出現在＜血汗淚＞的 MV 中。

米開朗基羅的＜聖殤＞、布勒哲爾的＜伊卡洛斯的墜落＞、＜叛逆天使的墮落＞等名作，皆是延伸自小說《德米安》的中心概念，將把蛋打破開拓新世界會遇到的恐懼、危險、誘惑、混亂等情感以畫作視覺化呈現在觀眾眼前。更加上瑪莉亞懷抱被釘死的耶穌之雕像，將過程必經的死亡與復活隱喻其中。畫作＜伊卡洛斯的墜落＞及＜叛逆天使的墮落＞則是代表著，並非擁有翅膀就能成為鳥得以飛翔，也有

可能是裝上翅膀的惡魔，最後像伊卡洛斯一般墜落致死。MV 中除了恐懼與危險外，也將躲不開的致命誘惑描繪地淋漓盡致，善與惡的交錯與抉擇，深陷其中的內心掙扎，加上成員的演技，將身處在混沌中的心境展現無遺。

若是單看<血汗淚>的 MV 無法全然了解其中所蘊含的大量象徵性圖像，但若與專輯發行前公開的 Short Film 及預告相互對照將能更進一步了解世界觀。Short Film 解釋了各個特定圖像的寓意，並和《花樣年華》系列中重複出現的圖像加以運用變化，因此若是想了解<血汗淚>劇情的觀眾則必須回過頭先觀賞《花樣年華》系列的來龍去脈與其意義。各個影像間透過相互關係，彼此有著連帶關係，相似寓意圖像不斷出現並產生變化，讓各影像的脈絡變得清晰，同時也將範圍增廣加深。

線上裝置影像

防彈的影像藝術最為重要且獨特的角色即為能強化彼此相連關係的「線上裝置影像」。包含<花樣年華 ON STAGE: PROLOGUE >、< EPILOGUE: YOUNG FOREVER >、< WINGS SHORT FILMS >、< LOVE YOURSELF Highlight Reel 起承轉結>等影像，它們皆無法歸類在電影或是 MV 的分類中，為嶄新的影像類型。

在《WINGS》專輯前發行前，釋出了預告、Trailer 以及七篇的

Short Film，MV 的預告則是猶如電影預告般的濃縮短片，與其他的 MV 預告並無太大差異，但 Trailer 及 Short Film 卻與 MV 有著相當不同的內容。

七篇 Short Film 分別名為＜ #1 BEGIN ＞＞、＜ #2 LIE ＞、＜ #3 STIGMA ＞、＜ #4 FIRST LOVE ＞、＜ #5 REFLECTION ＞、＜ #6 MAMA ＞、＜ #7 AWAKE ＞，雖與專輯內成員的個人曲目歌名一致，也有部分曲子片段做為背景音樂，卻並非該首歌曲的 MV；而是將各自所代表的象徵性圖像以抽象方式講述的影像，就像觀賞短篇電影或是影像藝術（Video Art）等短篇藝術影片，影像中帶有強烈的情感與意圖，但卻讓人難以用言語統整歸納出完整劇情，整篇影像相當抽象與曖昧不明。每篇影像的開頭皆用赫曼赫塞的小說《德米安》句子做為旁白，隨後出現許多抽象的象徵性圖像，防彈的七位成員各自擔任每篇的中心人物，可將其視為分開獨立的內容，用影像說明各個角色的特性或故事，但這些獨特的影像並非一昧賦予角色設定於影片人物，而是透過影片讓觀眾察覺角色們在宇宙觀的時間進程中所發生變化與成長，讓各個影像能更圓滑地彼此連結。舉例來說，在＜ #7 AWAKE ＞影像中成員 Jin 身處在純白色的房間中，並點火燃燒白色的花朵，此畫面曾以相似的場景出現在《花樣年華》系列影像及線上設置影像中，並在＜ #7 AWAKE ＞裡，以原本熟悉的場景做為基礎，加上細節的變化與抽象寓意，並延伸至＜血汗淚＞中誕生全新意義。而與白色花瓣有所連結的 Jin，再次出現於＜ HIGHLIGHT REEL

起承轉結＞，在影像中保有舊有的象徵性圖像，更加上全新的圖像及發展，使得人物角色及宇宙觀更加豐盛飽滿。這樣彼此相關並連帶的手法讓成員與其象徵性圖像有著密不可分的關係，並在每張專輯中有著變化與成長，在時間間隔與帶有留白的手法，讓即使是抽象的意象也能緊密連結在觀眾心中留下印象，就算各個影片中沒有確切的敘事卻也能達到意義傳達之效果。

《WINGS》專輯的 Short Film，雖各自帶有不同意涵，卻都明確地訴說同一中心思想「脫離原先世界，為了創造新世界所經歷的成長」。影像皆用各自獨特的方式展現會遇到的痛苦、焦慮、孤獨、孤單等情感，甚至比其他線上設置影像都來得強烈，這些情感在＜血汗淚＞MV 中交織，呈現「個別卻一同」的概念，所以比起分開解析，將所有影像一併解析，並前後對照才能使背後寓意更加豐富，將彼此的關聯性強化至最大。此概念不只適用於《WINGS》系列影像，而是防彈自 2015 年以來所描繪的世界觀皆能運用相互連接的概念剖析。

相互連結與高度參與

相似影像的反覆與變化、圖像的象徵性、線上裝置影像等，防彈的影像特性皆奠定在相互連結的基礎上，它們彼此在開放性結構中相互作用，使得防彈影像的寓意更加鮮明。換句話說，因為防彈所打造的開放性結構，得以消弭與觀眾的距離，讓大眾能高度參與防彈的藝術世界。這些影像皆以擁有時間間隔的方式釋出，而在時間差間所產

生的多樣化解析是必然發生，同時也顯現開放式結構的特性，不斷釋出的影像將會使意義產生變化也加深印象，在開放性的藝術世界中有著全方位的解釋空間。在此開放性結構中，防彈的影像為了提高觀眾的參與度使用許多方法，其中最重要的就是用時間做出區隔，釋出影像的方法。

以《花樣年華》系列影像開始探討此手法，＜花樣年華 ON STAGE: PROLOGUE ＞在＜ I NEED YOU ＞和＜ RUN ＞的中間釋出，而＜ EPILOGUE: YOUNG FOREVER ＞則是在＜ RUN ＞發行五個月後才釋出，這四個影像彼此間帶有鮮明的連結卻間隔著時間差發行，讓影像成為拼圖碎片般散落，這樣的手法引導觀眾想拼湊的心情提高參與度和投入程度，依著既定的時間軸釋出影像，也一步步地提供線索，讓觀眾自行修正各自的解析。

但是《花樣年華》時期並非只有上述的四篇影像，在期間還內有著＜ DOPE ＞、＜ FIRE ＞、＜ SAVE ME ＞等影像，填補《花樣年華》至《WINGS》專輯間的空檔，並讓各個影像們間的關聯更加緊密，＜ DOPE ＞與其世界觀並沒有實際相關，但卻做為主打歌＜ FIRE ＞ MV 的前半部背景音樂，而＜ FIRE ＞結尾畫面上浮出「BOY MEETS WHAT」字樣，為觀眾帶來莫大的震撼與好奇心，在接續的 MV ＜ SAVE ME ＞最後畫面轉黑後，字樣浮現出「BOY MEETS…」。經過兩個月的空白期後的《WINGS》專輯，在釋出前

的< BOY MEETS EVIL Comeback Trailer >裡，就像給出解答似地在影像最後浮現「BOY MEETS EVIL」，讓觀眾持續長達五個月的好奇心獲得解答，並用《WINGS》專輯詮釋背後意涵。因此讓《花樣年華》時期與《WINGS》時期有所連接，而在專輯釋出前的間隔 2、3 天釋出的 Short Film 更是加強彼此的關聯，透過各個象徵性圖像，承接《花樣年華》時期的故事，同時也先行解釋<血汗淚>的象徵寓意，引導觀眾進入他們的藝術世界。

從《花樣年華》開始茁壯發展的連結網絡，透過《花樣年華 YOUNG FOREVER》、《WINGS》、《YOU NEVER WALK ALONE》、《LOVE YOURSELF: 承 HER》等專輯的時間差距，將龐大的防彈影像世界建構成形，並透過彼此的緊密相連，使之強韌。隨著一張張專輯的發行，圖像及故事內容也出現接續、成長、變化的過程。

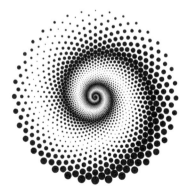

碎片式影像們彼此相異，卻又能為了實現同一個主題概念而形成螺旋式聚合。

防彈的藝術世界透過零散的影片在不同次元中，象徵著不同寓意，透過反覆出現及成長變化，形成螺旋狀聚合。舉例說明，《花樣年華》系列的主題為「少年成長時所必經的焦慮、痛苦、孤獨、恐懼」；類似的情緒在《WINGS》系列中轉變為「成長後的少年所面對的嶄新世界」。《WINGS》專輯中的「與惡魔相遇」主題，也成功描繪人類經歷成長時的內在痛苦與不安。《花樣年華》的＜鴉雀＞；《WINGS》的＜AM I WRONG＞一樣地傳達對於社會的批判訊息。＜春日＞、＜NOT TODAY＞兩首歌則將世界觀變為更加豐盛，將世越號的犧牲者與小說＜離開奧美拉城的人們＞與電影＜雪國列車＞的小孩角色們相互比喻，呼籲不應當無視社會議題；在＜NOT TODAY＞的 MV 中也和當時韓國社會的燭火聚會相互呼應，帶出抵抗與聯合的意識。[4]

　　在不斷變化的過程中，同一象徵物也會變得更加豐富。曾在＜NOT TODAY＞歌曲中受到徵召的「沒有力氣的人們、underdogs、鴉雀」，他們的同心協力到了《LOVE YOURSELF: 承 HER》專輯裡，被彩繪上美麗鮮豔的色彩，讓彼此的相遇不單只是地球，更擴大至全宇宙。

　　在開放性結構中相互關聯的影像們，透過時間間隔在線上釋出。讓觀眾在空檔中自主性的創作分析影片、反應影片、混音混接影片。因而讓防彈的影片及觀眾創出的影片得以用塊莖結構相互連結、生成，讓這

片網絡緊密且紮實。換句話說，觀眾所創出的影像儼然成為實現意義的重要角色，即為必需的行為家。觀眾不只是意義解說家，同時也是賦予意義的生產角色，讓這片網絡得以持續發展、持續成長。

網絡影像

防彈的影像透過開放性結構，讓 MV 和線上裝置影像，以及前後張專輯的概念得以相互連結。雖然透過影像引導觀眾參與，但實踐程度的範圍卻是仰賴觀眾，而他們所擁有的觀眾，跳脫舊式定義的觀眾，而是透過「接收、參與、融入」的過程，成為體現防彈藝術世界的一份子。

「大眾對於藝術已逐漸產生全新的態度，量已變成了質，參與的數量增加後必定引起模式的變化」[5]

藝術型態的變化因著大眾之於產品的參與態度，而防彈影像因觀眾的參與出現變化，觀眾甚至成為藝術作品的一部份。讓觀眾的態度變化得以影響藝術作品的技術關鍵就是線上平台。在 Youtube 上發佈的影像會經由觀眾的點閱觀看（streaming）及分享，影響自身所扮演的角色及方式。由於 Youtube 影像並非在電影院上映或是收錄在 DVD，因此不存在著物質價值，因此必須透過觀眾的點擊與分享來實現自身存在，故觀眾對於線上影像扮演相當重要的角色。

而這股技術層面的根本出現變化的風潮，最顯著的例子就是防彈的影像。他們的觀眾創出分析影像、混音混接影像、反應影像等多元化的作品，並上傳至與防彈相同的平台 Youtube 上，與防彈的影像們形成豐富的多樣體。這些影像的範圍並非單純環繞著歌手本身，在開放式的結構中，由於觀眾的參與已成為必需，因此相當具有流動性，在作品創出的過程中，藝術家與觀眾，生產者與消費者的界線逐漸消失，傳統概念中，藝術家的支配地位與權力也隨之消逝。觀眾透過線上網絡與作品產生直接性連結，並參與藝術創作之過程，誕生全新意義，換句話說，現在藝術的特性已經與過往截然不同。

　　防彈現象徹底顯現透過觀眾的高度參與所帶來的藝術特性改變的證據，此變化已無法用既有的藝術概念或範疇說明，因此需要全新的名字來詮釋它的意義。

　　雖然這些變化在防彈現象前就已醞釀成形，現在藝術中的各個領域皆使用著現在防彈現象裡的特性，與防彈的線上裝置影像概念類似的混合型藝術概念在現代影像藝術中經常能看見其運用。例如電影導演的作品選擇在展示會場上公開，嘗試各種不同的拍攝手法製作成實驗電影。在網路平台上能讓觀眾體驗視覺藝術體驗的「互聯網藝術」（NetArt），是使防彈現象能具體實現的藝術與網路結合之技術。不僅如此，所謂的互動藝術（Interactive Art）則是運用電腦技術，透過觀眾的參與實現藝術作品，這些藝術的概念或是技術皆能在防彈現象

中看到足跡。

　而防彈現象結合上述藝術概念與種類，更將其昇華體現至另一層次。防彈與觀眾所打造的全新藝術形態，使既有的媒介隔閡消失，並抹去藝術家與觀眾的區分，打造全新的藝術領土。因此這塊新大陸必須擁有全新的名字才能精準地詮釋所涵蓋的概念與影響。

　我們可稱之為「網絡影像」。它實現於網路平台上，擁有水平式的塊莖結構，並且具有強大的潛力，能夠在藝術領域不斷創造與生成，持續成長。此藝術現象所追求的目的並非像舊式藝術的「真理」、「沉思」或是「崇高之美」，**網絡影像的社會角色為，透過網絡關係的渲染、擴張，透過觀眾相互分享的過程達到意義的生成。即為所謂的「共享價值」。**防彈 ARMY 的多樣體所共同打造的網絡影像世界，透過全新的藝術形態將他們並肩所創造的革命價值發光發熱，同時也締造政治態概念與美學美好融合的典範。

第二章

網絡影像與共享價值

「網絡影像」意指，藝術的生產者與接收者的固有角色設定消失，雙方共同創造多元化影像藝術作品。由於防彈現象所展現的藝術型態已無法用舊有名詞形容，因此賦予此現象全新的名稱。防彈在網路空間所釋出的影片與觀眾所創出的影片相互作用，產生連結，進而促使固有的媒體界線消失，讓藝術家能與觀眾共同打造全新的藝術空間，儼然成為一門嶄新的影像藝術。

網絡影像特徵

在探討網絡影像如何生成及所帶來之影響前，讓我們先將它與既有的影像藝術型態進行特徵比較。

首先，網絡影像的範圍屬於流動性、不受限。並不像原先的作品侷限於單一類型或形式，例如它並非在電影院上映的電影，也不是收錄在 DVD 內的電影，也不是隸屬於一個特有系列的電視劇，也不是特定主題的展覽，也並非一本書籍。既有的藝術作品皆有特定的物理性空間或是範圍，如同就算沒有人買票依然會在電影院播放的影片；就算沒有人翻閱也擺放在書架上的書籍般。新誕生的網絡影像沒有上

述的固定範圍，他在網路空間上釋出，經由觀眾的「點擊」動作，開始播放或是分享，進而生成物質性的影像在觀眾眼前展開。無論行為是被動或主動，觀眾的參與行為皆無法與作品的存在分離，因此「點擊」能夠被視為作品發生存在的物質性裝置，作品會因觀眾參與的方式定義本身範圍，故網絡影像的作品範圍是不受限、具有流動性。

第二點，網絡影像所包含的作品不僅限於藝術家的影像，更是囊括觀眾所創出的影像，一同構成的開放性領域。在過去雖然觀眾也會實行參與的行為，但僅限於在腦中思考，或是透過書面抒發觀後感受、撰寫部落格、加入討論社團等傳統性的參與方式。但現在的觀眾以更積極的方式實踐參與行動，它們會拍攝影片，將原有的影像放在畫面的下方，並在主畫面裡進行個人的解析或心情抒發；亦或是針對原有影像的反應影像；甚至身為影像創作者的觀眾會將影像加以混音或混接，誕生成全新影像等多元化的積極參與。藝術家的影像加上觀眾所創出的影像，透過緊密的網狀關係生成全新的意義，因此網絡影像的領域無法被侷限，將會因為觀眾所創出的影像豐富自身層次與範圍，成為流動性的空間。

第三點，在網絡影像的世界中，藝術家（生產家）與接收者的界線已不復在。藝術家不再擁有崇高的地位或是權位，藝術家所生產的影像是因著觀眾在網路上的行為才得以實現，以及透過觀眾所創出的影像才有辦法定義作品的範圍。故網絡影像裡的藝術家與觀眾並不存

在中心或是主體、客體的關係。最佳的範例就是 Youtube 影音平台，在 Youtube 裡上傳影片的人（生產者）、上傳混音影片的人（生產者＋接收者）、觀眾（接收者），三方都做為使用者的角色，同樣的模式也能套用在社群軟體上。在網絡影像的角色改變讓原本的藝術概念中的神話色彩徹底消失，換句話說即為藝術原有的權力中心瓦解，不再壟斷掌控權位。網絡影像讓藝術家與平凡人的身分差距不再存在。

第四點，網絡影像誘發觀眾的實際行為，行動網路技術讓觀眾能不再僅限於黑暗劇場的座位上，或是電腦螢幕前，觀眾只要手持行動裝置無論在世界何處都能接收影像，不論在移動的公車或是火車上，甚至在行走中都能觀看影像，網絡影像從根本改變了觀眾的行為模式，也讓藝術傳遞方式出現改變。

影像的型態也因著觀眾行為出現改變，我們無法在行走的時間內看完兩個小時的電影，原本設定在大螢幕上播放的電影若在手機播放也會造成觀影品質不佳。因此影像的型態也出現改良，為了方便移動中的觀眾，影像以篇幅較短的形式剪輯，在短時間內傳遞重要資訊，方便觀眾理解與共享。

防彈的影像世界包含以上特點，能做為網絡影像的代表性例子。從根本改變藝術的概念與價值，以及藝術的範圍、制度、藝術家的定義、藝術家與接收者的關係等，此項藝術革命與移動科技的發展有著

密不可分的關係，下一章將針對技術發展及藝術發展的關係開始探討。

技術發展和藝術變化

全新的藝術型態展現在世人面前，通常起因於社會的變遷，而社會變遷的主要動力則為技術之發展。對於哲學家班雅明而言，技術發展促進生產力增加，生產力增加就會使生產關係鏈產生變化，推進社會的生產方式出現變動，一旦生產方式出現變動，將會動搖整個社會的法律、制度、藝術的變革。雖說班雅明的論點或是馬克思主義依然有許多爭議，但技術發展能帶動社會變遷及藝術改革是不可否定的事實。而「藝術改革」意指全新的藝術型態之誕生及其對於藝術產業之影響。

班雅明認為，在複製藝術興起的 19 世紀中後至 20 世紀，最顯著的藝術型態改變就是「照片」與「電影」兩大技術。傳統藝術中的繪畫，存在著真品與贗品的概念，無論贗品製作手法多麼精細，兩者的界線卻還是不可抹滅，因為真品所帶的「聖暈」（Aura）效果，是複製技術無法還原。但複製技術下的產物—照片及電影，卻能夠無限複製，不存在真品、贗品的區分，例如在韓國上映的電影與在美國上映的電影哪個才是真品，將會是個令人啼笑皆非的問題。複製技術的發展讓傳統的真品與贗品之區分消失，大幅改變了藝術的根本概念。

班雅明指出，複製技術的發展促成人類的感知方式、藝術的鑑賞方式出現變化，其最顯著例子即是電影，電影促成全新的藝術價值與藝術概念之改革。他說，藝術原先起始於巫術，而後成為宗教的一環。[6] 藝術長期以來被附加「崇拜價值」（Kultwert）對於社會運作有著極為重要的角色。藝術最早發跡自洞窟壁畫，而後在石器時代成為巫術的用具，到了中古世紀以宗教為社會中心的時代，成為宗教的手段之一。從雕像、版畫、壁畫、馬賽克磁磚、彩繪玻璃等，在歐洲教堂中能看到的藝術作品，皆在當時做為宗教手段，對於教育不普及的中古世紀歐洲人而言，藝術作品帶著聖經的寓意甚至成為其化身，擁有神性的藝術作品被賦予聖量效果，成為至高無上的存在。就算人們並沒有直接看見藝術品，也能感受其神聖，形成崇拜價值，這樣的風潮即使在以人本為中心的文藝復興時期，宗教的絕對權力弱化後依然難以消逝。

　　但在 1900 年代開始興盛的機械複製技術卻大幅動搖了原有的概念。雖然藝術品的複製技術早已不足為奇，但「照片」卻能夠複製所有存在的藝術種類，與原先用手工進行的複製技術有著截然不同的轉變，原先需仰賴人類雙手的工作能夠被機器取代，原先倚靠人類雙手的精細藝術，改用鏡頭取代眼睛的角色。影像的複製技術在一夕之間大幅躍進，形成巨大的改變，機械複製技術能夠大量的複製藝術作品，讓原有真品所環繞的聖量效果徹底消散。

聖暈消逝後，藝術作品第一次能掙脫宗教的支配，展現在世人面前，並能擁有嶄新的價值，照片與電影為機械複製技術的兩大產物，當藝術作品的本真性開始出現弱化，它的社會角色也為之改變，隨著複製技術的發展，觀眾鑑賞的方式及藝術概念也出現變化。繪畫只能讓少數人欣賞，但電影卻能夠在電影院裡讓許多人觀賞，隨著藝術鑑賞的方式改變，大眾對於藝術的想法也產生變化，現在的藝術作品不只是作為受崇拜的對象，而是能提供給多數人欣賞並交流彼此想法的存在；藝術不再是觀察或沉思的對象，而是能夠放鬆身心的對象。這些轉變皆證明，藝術的本質與角色甚至所擁有的價值出現巨大變革的證明。

移動技術帶來之資訊公開、參與、共享

　　猶如照片與電影誕生過程般，技術的發展能促進藝術型態推陳出新。全新的藝術型態將蘊含當代社會所渴望的因素，執行社會價值。但並非每當全新的技術出現，原有的藝術型態就會消失或不再擁有價值，即使照片與電影充斥我們的生活，但繪畫、文學等古典藝術依然佔有一席之地，班雅明認為，藝術的存在方式反映著社會性的重要因素，因此將與社會共同成長與改變，既然如此，當今世界所仰賴的移動科技又會促使何種藝術型態誕生？又會掀起怎樣的變化呢？

　　以手機做為代表的移動科技技術於 20 世紀後半因數位革命開始興盛，數位化的特徵為「融合」（convergence）與「共享」

（sharing），「數位技術將所有的媒體濃縮於一體。」[7] 一台手機擁有照相機、相簿、MP3 播放器、影片、電影、電視、電腦、電話、計算機、打字機等多功能，在手機發明前，上述功能皆分開在不同的機器上運行，但數位技術卻讓一台機器能夠執行多種指令，使相差甚遠的功能相互融合，並利用網際網路的技術使之運作，促成當今的移動科技。另一方面，網際網路也讓文字、圖片、影像、音樂等內容能上傳至網路空間並分享給他人，這些內容藉由網際網路的處理形成資料，在網路空間能夠被存放，並成為開放式空間，只要使用者連接成功，不論在世界何處都能夠獲得資訊與資料，當今社會中網際網路已是不可或缺的一環。

隨著移動科技的發達，所有的使用者在獲取資料的同時也是生產者，也就是 Web 2.0 的世代來臨。在 Web 2.0 的時代裡，所有的媒體及資訊透過網際網路相互融合，變得更加開放與自由，所有資訊分享與獲得的速度也變為快速。在 Web 1.0 的時代時，資訊奠定在網際網路的技術上，開放給使用者搜尋，但必須由使用者主動靠近，才能擷取資料。但來到 Web 2.0 時代，使用者與資訊的方向出現改變。舉例說明，以前當我們想要搜尋資訊時需要透過入口網站才能找到所需資訊；但是 Web 2.0 卻讓使用者也成為資訊生產者的角色，並透過網際網路達到共享的行為。Web 2.0 的最大特徵就是資訊的開放、參與、共享。以及讓使用者／觀眾的角色不再只侷限於電腦螢幕前，而是能夠自由活動。

帶動觀眾實際參與和共享價值

在 Web 1.0 的世代時，若是需要獲得資料必須要坐在電腦前，媒體學家安妮弗里德伯格將在螢幕裡假想空間裡的運動行為稱為「觀眾的不動性」（immobility of the spectator）[8]。但是「隨著移動科技的發展，人類能夠在移動的情況下依然能接收資訊，與全世界連通，固有的界線、時間差距、距離限制等皆消逝，手機移動技術徹底實現觀眾的**實際參與行為**。」[9] 帶動觀眾的實際行為是現代媒體的最大改變。

觀眾的行為模式出現改變也帶動藝術作品的鑑賞方式之改變。在我們的日常生活中經常能看到，人們在搭乘公車或捷運等空檔時間時，都會利用手機觀看影片，這樣的生活模式促使影片製作型態出現具體的變化。舉例來說，一部完整的電影或是電視劇很難在幾分鐘的移動時間內觀賞完畢，對於大多數的人而言，超過 10 分鐘的影片就已經相當冗長，因此電視台會將電視劇或是綜藝節目剪輯成 5 分到 10 分左右的片段上傳，讓觀眾能夠點閱；最近蔚為流行的網路戲劇，一集劇長也大多落在 10 分鐘；以及若是採用遠景式的拍攝手法，在精巧的手機畫面上將會不方便觀看，因此當今電視劇多採用近拍鏡頭來構成畫面，不僅如此就連運鏡方式也改為小螢幕方便理解的角度來進行拍攝。

而發佈這些影像的社群媒體，並非只做為宣傳行銷的角色，更做

為能連接其他影片的開放式平台，並擁有相當的影響力。安妮弗里德伯格曾說過：「影像技術的創新轉折點通常發生在螢幕上。」[10] 此句話也符合當今移動科技所帶來的變化，現代人最常透過手機螢幕接觸影像，因此手機的平台成為當代的影像藝術裡重要角色。

我們透過手機能夠觀看成千上萬種的影片，包含：小孩或寵物的可愛影片、遊戲影片、美食影片、化妝影片、運動賽事、各種新奇有趣的影片、電影預告、綜藝節目片段、新聞片段等等。這些影片雖然多元但共通點皆是透過社群網站發佈，或是在世界最大的影音網站 Youtube 上釋出。換句話說，我們所接觸的影片皆是經由「分享」而成。俗話說沒有在 Youtube 上找不到的影片，可看出網站內所蘊含的內容與資料量之龐大，現代年輕人大多用 Youtube 看新聞而不是閱讀報紙；也不會在特定的時間固守電視的觀看節目，而是在 Youtube 上觀看或下載。對於電影影像系的學生而言，Youtube 就像是巨大的膠捲倉庫；對於研究遊戲的學生來說，Youtube 就是無底洞的遊戲影片汪洋。Youtube 對於現代年輕人來說是名符其實的最大媒體代表。

現在大量的影像資訊在網路平台上發佈，除了累積的驚人數量外，龐大的資訊量也會影響品質的變化。隨著大眾對於藝術的態度與思想出現變化，將會促成帶有社會因素的藝術型態生成。仔細研究以移動科技做為基礎的社群媒體與 Youtube，以及使用此項服務的大眾的行為模式可以發現，21 世紀的手機移動科技所被賦予的社會價值

就是「共享」。在機械複製技術登場後，藝術的價值從「崇拜價值」轉為「展示價值」，隨著手機移動科技普及化後，21世紀的藝術價值成為「共享價值」。

這股共享價值的代表性藝術形態即為「網絡影像」。就像書中所提及的，影像們在開放式結構中，相互連接，透過與相異的影像交互作用結成配置[11]，產生全新的意義。使用者能夠透過手機網路平台，透過分享行為不斷增生全新的意義。而網絡影像的代表性例子就是防彈現象。防彈的影像經由不斷的相互連結，與使用者自行創出的影片連結後共享，具體實現全新意義，在平台上成為多樣體。這些影像的彼此相連並非只是綜合體，而是彼此作用後昇華至另一層次的寓意。

全新藝術型態的前兆

網絡影像這個全新的藝術型態在成形前，早就已有徵兆可探究。最顯著的例子是在 2010 年 6 月於古根漢美術館所舉辦的「YouTube Play 視頻雙年展」（YouTube Play. A Biennial），選拔 20 部在 Youtube 上最有創意、最新奇的影像，並同時在線上與古根漢美術館現場展出的全新概念展覽。古根漢美術館館長理查德阿姆斯特朗（Richard Armstrong）指出：「創意的線上影像已經做為現代人表達自己的最強而有力的方法之一，只要擁有電腦及網路就能隨時隨地的連接世界，這項展覽也是以此做為發想。」[12] 古根漢美術館的藝術總監南希斯佩克特（Nancy Spector）表示：「Youtube 這項遍布全球的

行為模式，大幅改變了我們的生活，我們不再只是專研於現在，而是尋找未來，視覺藝術的型態正在出現變化，以影像做為現代藝術中心的藝文活動皆受到這股風潮的影響。我們正身處以線上影像為首的數位媒體時代的劇變中。」[13] 透露出視覺藝術文化的型態正在出現改變的事實。

從兩位資深藝術人的發言可以察覺，古根漢美術館所舉辦的 YouTube Play 雙年展，證明了在影音網站上發佈的影片確切地影響視覺藝術文化，甚至成為核心的藝術型態。古根漢美術館與 Youtube 所合作舉辦的展覽，其背後所蘊含的意義能夠被視為是視覺藝術史上的重要事件。此項展覽將影像網絡中隱含的影像無限可能性、網際網路的重要性、藝術概念的變化等等元素，予以認同，將它視為全新的藝術型態，並且是藝術變動的徵兆。

同樣在 2010 年 7 月導演雷德利斯科各及凱文麥克唐納也與 Youtube 攜手開始了一項特別的企劃，他們邀請全世界的使用者以影片的方式記錄自己 2010 年 7 月 24 日這一天的 24 小時，結果他們收到來自全球 197 個國家共 81,000 人的影像，兩位導演將上傳的影片們剪輯成一部 90 分鐘的實驗電影《浮生一日》（Life in a day）並在 2011 年正式上映。韓國也有執行過相似的影像企劃。導演朴贊郁、朴贊景從 2013 年 8 月開始到 11 月，4 個月的時間總共收集了 12,000 部關於首爾的影像，並從中挑選出 152 篇剪輯成電影《苦盡甘來》

（Bitter, Sweet, Seoul）。做為首爾市的宣傳紀錄片，並在 2014 年於電影院上映。導演雷德利斯科各及凱文麥克唐納和朴贊郁、朴贊景，他們所拍攝的實驗性電影並非以追求「藝術完成度」的美學宗旨為目標，而是各自使用「2010 年 7 月 24 的一天」、「首爾」做為題材，運用彼此在時空背景相異的使用者所生產的影像們，相互連接，做為全新藝術型態的常識，同時也能被視為網絡影像的先兆。

除了上述與 Youtube 的跨界合作之外，從 1994 年開始興盛的網路藝術也是值得討論的例子，網路藝術是藝術家透過網際網路創作藝術作品，並且觀眾只能透過網路媒體接觸作品。德國評論家鮑姆加爾特將網路藝術的特徵歸納為：「連結性」、「全球連通性」、「大眾媒體性」、「非物理性」、「相互作用性」、「平等性」[14]。由於網路藝術是奠基在網際網路的世界才能得以運行，因此擁有許多相似的特性，網路藝術做為藝術與網路技術的結合體，因此也能被視為網絡影像的先驅。

古根漢美術館所舉辦的 YouTube Play 雙年展，將無論是誰皆能創出影像並分享的全新藝術型態展現給全世界；而導演凱文麥克唐納和朴贊郁、朴贊景的實驗電影則是將 Youtube 使用者的影像們串連成一部作品，但是古根漢美術館將重點放在影像的藝術完成度，並非線上共享；而電影導演的作品則是將相異影像間的連結配置做為企劃主旨，也沒有突顯線上共享的特性。而網路藝術的特性是運用網路技術

與藝術作品結合的藝術型態，同時也缺乏「大眾」的角色 [15]。因此上述的跨領域結合或創新因欠缺社會性因素，只能被視為實驗階段，但是「網絡影像」卻擁有這些嘗試行為的特徵，同時克服界線，成功加入社會因素，成為嶄新而成熟的藝術型態。

全新藝術型態和民主與希望

前一章所舉的例子與網絡影像皆能被視為是「藝術民主化」的現象。以古根漢的合作舉例說明，一般來說若是要在古根漢等級的美術館舉辦展覽，通常需要擁有藝術專門學位或是在國際認證的藝術比賽中得獎，或已有多次展覽經驗，並在藝術界擁有名氣等等，但就算擁有這些輝煌經歷的藝術家，也不一定能夠跨越古根漢美術館的超高門檻。但雙年展卻是不需要任何條件就能參與的企劃，任何人都能在Youtube 上傳影片，因此每一個人都擁有機會被選中，藝術的主導權或是壟斷的權力並無法干涉 Youtube 的運作，Youtube 與大多數的分享平台皆是如此，並不設限使用者的學經歷、得獎與否、展覽經驗、評論家的推薦信等條件。世界上的任何一個人皆能成為使用者，並透過幾次的點擊動作就能將自己所創出的影像上傳，這樣的過程將使用者與創作者的界線區分抹去。

在 Youtube 世界裡，所有人都兼具使用者與生產者的角色，舊有的藝術家與觀眾的界線不再適用於現今社會，每位使用者都能成為創作者及藝術家，在 Youtube 上傳的所有影片也不需要全部皆為 100%

全創，純粹將原有影片編輯或混音，使之成為更高品質的影片也能被稱為作品，在影音平台上擁有無限的可能性。因此藝術家的定義與角色出現改變，揮灑超高難度的藝術技法創作作品，營造出高不可攀的高檔藝術手法已不再是當今社會的風潮。猶如前面章節所提到的實驗電影也是如此，藝術家們將既有的材料經過編輯後成為自己的作品，藝術家不再是囊括藝術所有的創作過程才能稱作藝術家。

　　隨著藝術家定義的縮小化，與共同創作的特性形成契合的現象。現今社會經常出現合作（collaboration）的趨勢，藝術家不再只是獨立作業更是尋求多方面的合作，共同創出跨領域的結合。防彈的作品裡也不單只有成員的努力結晶，需要加上 MV 的導演、幕後工作人員、音樂製作人、舞者、造型師、化妝師等難以計數的人員共同合作，才有辦法將作品完成。不僅如此，歌手間的合作也日益漸多，防彈也經常與優秀的音樂人合作，舉凡 DJ 史蒂夫青木、老菸槍雙人組、饒舌歌手 Designer 等人，這股合作的趨勢讓不同領域間的使用者與觀眾能夠相互建立起關係，並誕生全新的產物，防彈的影像與觀眾創出的影像所形成的這片網絡影像就是相互合作的代表例子。

　　透過相互的合作，藝術家與藝術家的分界；藝術家與幕後人員的分界；藝術家與觀眾的分界都趨於模糊，符合俄羅斯思想家巴赫金與德勒茲所提出的概念「間接自由言說」，在相同事物中，大家的聲音各有不同，卻能相互融合，誕生全新的寓意。舉例來說，防彈的一首

歌曲不單只有成員的聲音，需要加上作曲家、製作人等，綜合許多人的聲音與想法才能完成一首歌曲，成為間接自由言說關係的產物，透過這一首歌曲能夠牽連起做為觀眾的歌迷，同時也讓它們彼此相連，成為緊密的關係網。

藝術家、幕後工作人員、觀眾這三者角色形成「間接自由言說」關係，而觀眾不是在作品完成後才開始參與，而是在創作時期就已經參與其中 [16]，以防彈的例子來說，在專輯的預告釋出的瞬間開始，歌迷們就已經開始創出相關的影像，隨著專輯釋出的每個階段，皆會促成歌迷的參與行動更加豐富多元，因此觀眾的參與是伴隨著作品的誕生過程同步發生。

建立在「共享價值」的網絡影像與既有的藝術型態的最大不同為「民主化承諾」（promise of democratization）[17]。大眾透過參與和分享行為將作品賦予全新的意義，並能夠不受既有的藝術特權干擾，也不需要金錢行為或是契約綁定，在網絡影像的世界中，只要擁有網路就能進行連結。

全新藝術型態網絡影像能夠誕生，並非僅單純象徵藝術領域的變化，而是代表了整個世界趨勢的根本性變化。社會、文化層面的變化就猶如探討防彈現象時所提及的內容般，世界的階級劃分與界線已經轉變為無中心的水平式塊莖結構，這樣的結構組織在藝術層面中化身

成為網絡影像的型態顯現。換句話說，網絡影像體現了幾世紀以來堅不可摧的既有規律，唯一個已經出現根本性變化的地震儀器。

對於普羅大眾來說，強壓在身上的體制就像高牆般永不可抗，我們逐漸放棄抵抗並學著臣服。但回顧人類的歷史可知，無論是多麼專制的社會或皇權有一天都會崩塌，這些霸權的毀滅並非一天造成，而是長期累積的渺小革命而成。若是當有天人們能夠意識到，這似乎永不見天日的專制，不過是歷史的一個時間點的話，將是希望誕生的源頭，這個念頭帶有極大的潛力，最終將能撼動勢力龐大的體制。防彈現象就擁有此特性，在現實世界中的體制開始出現隙縫的瞬間，我們將有能力及空間渴望嶄新的生命與夢想，這個夢想不是白日夢，而是意識到世界即將出現變化的自然反應，就是所謂的希望，若是有更多人渴望全新的人生、全新的世界，並一同參與作夢，這個希望將會成為現實。

備註

1 雖然電影類型千奇萬種，有敘事內容較鬆散的，甚至也有完全沒有敘事的電影；但由於此處與 MV 進行比較，因此選擇電影類型中最為經典的敘事電影。

2 朴永旭「MV 型態中的社會性意義」《時代哲學》1997，47 頁

3 在四個特點中，相互關連的特徵因與其他特點擁有緊密的關係，故不會分開說明

4 雖然無法全然用事件定義歌曲的意義，但無法否定其相關性

5 班雅明《機械複製時代的藝術作品》1983

6 同上

7 Anne Friedberg, The Virtual Window: from Alberti to Microsoft, The MIT Press;Cambridge, Massachusettes; London, England, 2009, p. 238.

8 同上

9 李志暎「移動科技平台與數位時代」《時代哲學》2014

10 Anne Friedberg, The Virtual Window: from Alberti to Microsoft, The MIT Press;Cambridge, Massachusettes; London, England, 2009, p. 203.

11 配置 (agencement) 是許多異質性的事物經由連結、關係所組成的多樣體

12 http://www.newswire.co.kr/newsRead.php?no=480159

13 http://www.newswire.co.kr/newsRead.php?no=480159

14 Tilman Baumgartel, Net.Art: Materialien Zur Netzkunst, Verlag Fur Mododerne Kunst,1999, p. 15.

15 班雅明《機械複製時代的藝術作品》1983

16 Abigail De Kosnik, Rogue Archives: Digital Cultural Memory and Digital Fandom, The MIT Press, 2016, p. 4

17 Abigail De Kosnik, Rogue Archives: Digital Cultural Memory and Digital Fandom, The MIT Press, 2016, p. 9.

德勒茲—影像與網絡影像 [1]

　　安德烈布勒東曾說過：「藝術作品的價值，取決於未來。」事實上，所有的藝術形態的發展需經過三個階段。一、技術的發展奠定在藝術形態之上，二、傳統藝術在演進的過程中將會自行意識到進化的必要性並實踐。三、隱藏的社會性變化必須透過藝術形態帶頭轉變才能進行有感的革命。

<div align="right">

——班雅明《機械複製時代的藝術作品》

</div>

影像藝術的全新登場

20 世紀末電影影像的數量以超乎想像的速度快速增加中，而其最受爭議的議題為「後電影」及「電影之死」。電影從製作、分級到上映等過程皆已進入全面數位化的時代，膠卷逐漸步入歷史的現象不只反應技術層面之變化，也顯現出電影的根本概論及美術觀念的劇變，對於這樣的變遷，美國哲學家史蒂芬沙維羅在書中稱呼膠卷時代的產物為「電影」；而數位時代的產物為「後電影」（Post Cinema）。所謂的「後電影」並非意指「電影」時代消失後的產物，而是廣泛意指在 20 世紀中後蓬勃發展的數位與網路為首的全新媒體，同時在詞意中包含其文化性（cultural dominant）的涵義[2]。

在他的論點中，數據化所帶來的影像猶如海浪般巨大又深層，與 20 世紀所熟悉的生產方式和媒體型態是截然不同的存在，後電影的興起太過快速但又能夠不著痕跡地融入我們的生活，甚至讓我們不會察覺一絲變化，很難尋找正確精準的詞彙命名它[3]。

對於沙維羅而言，這股全新的媒體勢力已經融入我們生活並產生影響力，但由於它是人類史上未曾出現過的存在，故難以被定義。

學者大衛羅德威（David N. Rodowick）稱呼為「命名的危機[4]」。所謂命名的危機會發生是由於這些全新的影像藝術對於原有的美學而言，太過新穎，無法找到能歸納它的位置，同時也無法得知其所帶來

之影響，沒有人能真正的定義它，也沒有人能斷言它就是全新的藝術形態。但羅德威對於這引起命名危機的全新藝術卻保持相當樂觀的看法，他表示：「無論是演算法或是數位影像，還是運用電腦所構成的溝通方式，這些全新的事物皆具有相當大的魅力，並帶有強大力量。」[5]

沙維羅眼中的後電影就猶如羅德威所說的，後電影並非只用作稱呼數位電影，而是包含一切無法在古典電影學中被定義的全新影像藝術。原因為一、興盛的全新影像藝術已經和烏賽（Paolo Cherchi Usai）所指的電影標準（the Model image of cinema）出現差異，二、電影已不再獨佔文化影響力，三、這難以被定義的全新影像藝術與數位與網際網路有著密不可分之關聯。

「這全新的影像藝術究竟為何？」的疑問，事實上早在 1985 年德勒茲所發行的《時間—影像》一書中的結論就已出現過蹤跡。德勒茲稱這大舉入侵的影像形態稱為「電子影像」，在當時還未見其成熟，因此抱持著懷疑態度。在那之後過了 33 年的今日來看，數位技術的發展與影像藝術的巨大變化已是當時德勒茲寫書時無法預測的，數位化和網際網路跳躍式地快速蓬勃發展，技術的大躍進促使影像藝術擁有不受限的空間能自由變化與成長，電影不再是文化界的主導角色，若電影不再擁有社會性重要因素，那後電影時代中，哪種藝術形態擁有社會性重要因素呢？再以德勒茲的論點來看，在時間－影像

中，電子影像所帶來的變化，還有什麼我們尚未發現的特徵呢？

當年德勒茲所預言的未來影像藝術已經在我們眼前成真，但這股影像藝術尚未建立起完整的學術理論，因此本章節將從德勒茲的論點加以延伸，討論出在其著作《時間─影像》後，所出現的第三種影像理論，而在探討時將同時比較德勒茲與班雅明兩位學者的論點。班雅明在著作《機械複製時代的藝術作品》裡，所提到的關於藝術型態的論述將有助於了解德勒茲的學說。本章將會用以下的順序進行闡述：一、針對德勒茲所提出的電影哲學深度研究，並對於其提出的問題點和當時科技發展的限制一併討論。二、將網際網路的影像與德勒茲當時提出的電子影像進行比較，並探討移動科技與當代媒體環境。三、探討全新影像的存在方式與其特徵，並命名為「網絡影像」，討論其多變的藝術概念與變化。四、探討網絡影像是否真的能成為德勒茲所謂的第三種影像。五、網絡影像及德勒茲的電影哲學之相互影響。

「電影」系統

德勒茲在《電影 II：時間─影像》的結尾中提到對於未來影像的批判，因此我們將在本章深度探討其解決之法。首先讓我們了解德勒茲在這本書中描述了怎樣的哲學概念，這本書詳細講述從電影登場的 1895 年代到 1980 年代末期的電影演進，德勒茲將其電影哲學區分成為兩部作品，分別探討不同的影像主題。

德勒茲分別在 1983 年及 1985 年將自己電影哲學寫成兩本著作《電影Ⅰ：運動—影像》及《電影Ⅱ：時間—影像》，他認為電影是人類掙脫限制所創造的思維機器，德勒茲從柏克森的運動、影像理論中得到啟發，並透過柏克森的《物質與記憶》裡提到的「知覺運動模式」、「認知模式」、「圓錐模式」等概論將電影影像分為兩種系統，而所有理論皆奠定在影像運動的概念之上，這是德勒茲因著柏克森的理論所取的稱呼，柏克森認為影像因著人類受到外在因素影響的知覺而存在，但即使不存在知覺，也依然存在影像。換句話說，影像並非人類的幻想，它因我們的知覺存在，但同時也實際存在，影像不只存在於物質或事物，而是能夠作為宇宙一切事物的代表，且影像必然為複數存在，它透過「運動」的存在方式使自己與周遭事物起相互作用保持存在。德勒茲靠著運動的基本概念而創造了「影像運動」的名詞。

　　德勒茲將難以數計的運動影像加以分類，雖然在本書中無法詳述，但德勒茲確實透過電影哲學展現對於世界的思考。對於德勒茲而言，電影並非只將幻想中的影像實際呈現的藝術；他認為，電影透過運動影像實現的物質是世界的一部分，而人類能透過電影掙脫知覺與意識的限制。

　　德勒茲將其理論細分成「運動—影像」及「時間—影像」，換言之即為將電影分成，「古典電影」和「現代電影」，所謂的古典與現

代，並非意指時間軸的概念，而是將以主角作為中心的傳統敘事電影稱為古典電影或行為影像，並以此作為劃分，由於此類電影著重在主角對於外在因素所受到的知覺改變或是行為改變，與電影理論的「知覺運動模式」相符，因此稱之為運動影像電影，最為代表的是美國製作的電影，皆屬古典敘事電影。但就在二次大戰後，人類的思考模式與行為模式出現重大改變，進而促使全新的影像型態誕生，人類與世界的脈動出現斷裂，在此裂縫中所誕生的產物就是「時間─影像」，其代表作品為歐洲電影，時間─影像電影多刻劃世界各地處於渾沌的劇變時期與災難，並展現對於人生存在的意義，即探討時間在生命的作用，因此稱為現代電影[6]。

時間─影像的電影之所以會誕生是源自於對運動─影像之批判，在時間─影像電影中，並非以主角為中心並發生一連串因果事件作為敘事體；而是主角將會陷入對於人生的徬徨，而就算到結局並無解決困境，卻有著新一層的領悟。因此與以敘事體作為基礎的知覺運動模式有著極大差異，在時間─影像的電影裡，視覺與聽覺的代表意象成了關鍵，彼此並非緊密相連，取而代之的是諾大的留白空間，意象皆形成碎片式。時間軸設定也並非使用接續的方式連接，而是用跳躍的方式來回講述，為了促使觀眾思考，因此營造出的跳躍式影像與留白空間。德勒茲認為此電影與柏克森的「認知模式」、「圓錐模式」相符。

德勒茲在著作中將 1980 年代為止的歐洲電影分門別類，並歸納出其定義。但在 1980 年以後科技與電影製作技術快速成長，其發展之速度遠超過德勒茲所身處的年代可預測的範圍，在 1980 年後電影觀賞的方式更是走出電影院，擁有成千上萬種的觀影模式，電影所衍伸的影像藝術更是蓬勃發展。既然如此，在德勒茲所提出的運動—影像及時間—影像之後，是哪種影像充斥了我們的生活呢？那樣的影像又促成我們進行何種思維？此答案必定與數位電影和數位化時代脫離不了關係，但究竟其為何，尚未有人能夠得出確切答案，而這本書將會提出可能性的答案之一，並針對德勒茲的電影哲學找出最適當的答案。

德勒茲之於電子影像

德勒茲於著作《電影 II：時間—影像》的結論中預告在不久之後的將來將有全新的影像誕生，並稱之為電子影像（électronique），並在書中提到他將會補足時間－影像的缺陷。

> 「電子影像將成為全新的藝術意志（Will to art），並展現時間－影像的未知層面。」[7]

德勒茲在書中認可將會有第三種影像誕生的可能，並將此變化（或稱）發展，視為全新的藝術意志，在他的眼裡，比起形容電子影像是與時間—影像有關連性，更恰當的說法為電子影像是時間—影

像的延伸。在德勒茲的書中曾提到時間－影像是從運動—影像內在的斷裂與生成的產物；故全新的影像型態必然與時間—影像脫離不了關係，他同時也說：「這樣的生成會促使電影變形或被取代，猶如電影之死。」[8] 闡述全新技術的影像登場，會讓電影藝術的存在出現改變，無法維持原樣。並接續說「全新的自動機器必須要配合全新的運動方式才能順利運作。」[9] 意為，當技術出現變化時，若沒有相對應的藝術型態將不帶有任何意義。此說法與班雅明如出一轍，兩位哲學家皆指出，當全新的藝術生產方式誕生時，必須要有能緊密結合的藝術內容。

但德勒茲卻對於全新登場的自動機器與全新影像的內容抱持著質疑的保守態度，在當時面對未知的技術必定害怕多於期待，當時德勒茲的未來機器是電視及數位影像，但現在時代的發展已經大幅超越這些媒體，我們見證劇烈的科技變遷因此對於未來採開放性態度，但當時的德勒茲卻還只是開端的年代，因此就算是再有遠見的哲學家也依然對未知感到恐懼，

「我渴望全新的藝術型態，但同時我也希望它不落於泡沫，或是成為商業化、色情化、希特勒化。重要的是電子影像擁有截然與電影影像不同的特性，卻同時也已具有時間—影像中的自律特性。」[10]

可看出德勒茲害怕全新影像的登場是否將會帶來不好影響，甚至

抹去所有的藝術意志，卻也認同它擁有時間—影像的特性，但對於它的未來發展依然保持懷疑態度，並暗示電子影像時代的降臨可能帶來毀滅。德勒茲還提及在機器複製時代，班雅明曾對於美學被政治化的現象所提出的批評來佐證自己的言論，雖然無論在哪個時代、哪種媒體皆有被商業化或成為政治手段的可能性。

德勒茲所提出的論點並沒有錯誤，問題出在當他選擇性引用班雅明的言論，並過度聚焦於全新影像的危險性，他對於自己所提出的運動－影像及時間－影像的危險性一概不論，這樣偏頗的態度也與德勒茲曾出的主張有所悖逆，他在著作《電影Ⅰ：運動—影像》曾提到：

「我們並非要在時間—影像的現代電影及運動—影像的古典電影中，爭奪哪個才是最優越的，我們應當拋下成見，因為電影本身即是完美。」[11]

德勒茲在《電影Ⅰ：運動—影像》將固有影像們分門別類，並給予帶有獨特思維的影像們相當高的評價；更在《電影Ⅱ：時間—影像》對於電影的未來抱持樂觀態度，但看似開放的他卻對於數位電影感到懼怕。

而德勒茲這樣的保守態度沒有任何的根據。甚至沒有引用班雅明理論中對於電影革命的正向態度，班雅明在自身論點裡不只提出電影

發展的危險性，同時也表明其革命與民主性的可能。因此德勒茲的偏頗態度成為他電影哲學中最受爭議的部分。因此當我們在研究德勒茲對於數位電影的哲學概論及其對於班雅明理論的解析時，不能全然接收，必須要總括所有理論才能進行客觀分析。當時德勒茲對於未來的預測已成為我們所面臨的現實，因此必須隨時更新當今的資訊，才能擁有正確的分析。而不僅是德勒茲，班雅明在自身的論述中，對於電影的立場也不全然明確，因此，當我們要總括兩位哲學家論點時，最好能參考德勒茲對於電影的思維機器理論及班雅明的藝術概論，相信能對於理解後電影時代的全新影像有相當的幫助。

嶄新影像型態登場：德勒茲之於網絡影像

探究完德勒茲的態度以後，那令他抱持質疑態度的電子影像究竟為何？在那個年代他將電視、影片、皆統稱為電子影像，但在 30 年後的今日，科技發展速度超乎想想，電視都已數位化，許多當時的電子產品皆擁有大幅的改變，現在的電子影像並不僅限於數位電影，由於全面數位化不單指電影製作之過程，更是徹底改變絕大多數的藝術型態，數位的代表性特徵為融合固有的媒體，因此不適用於一對一，對等的稱呼。猶如沙維羅的論點般，後電影並不單指數位電影，而是數位化後對於電影產業的影響，**故電子影像並不等同於數位電影。**

電影學家菲爾羅森認為，數位化具有相互作用、融合、混和等特性 [12]，這些特性使媒體們能不受限地在全新的次元裡相互融合，成為

全新的產物。「數位技術將所有的媒體濃縮於一體。」[13] 集於一身的移動科技不只進行融合，更具備各項功能突顯其效率，照相機、相簿、MP3 播放器、影片、電影、電視、電腦、電話、計算機、打字機等多功能，在手機發明前，上述功能皆分開在不同的機器上運行，但數位技術卻讓一台機器能夠執行多種指令，使相差甚遠的功能相互融合。電腦科技的邁進與手機移動科技的開發，使數據化遍及我們的生活，資訊能透過網際網路處理資料，並存放在網路空間，讓文字、圖片、影像、音樂等內容能上傳至網路空間並分享給他人，無論是誰，在世界的哪個角落皆能擷取所需資料，當今社會網際網路已是不可或缺的一環。隨著移動科技的發達，所有的使用者在獲取資料的同時也是生產者，也就是 Web 2.0 的世代來臨。在 Web 2.0 的時代裡，所有的媒體及資訊透過網際網路相互融合，變得更加開放與自由，手機所帶動的 Web 2.0 使得資訊的流通速度達到超乎想像的程度。而移動科技最重要的特徵就是數位的「混合」、「融合」以及「共享」。

　　數位技術也隨著移動科技之發達而達到自身效能的最大化。在 Web 1.0 的時代時，資訊奠定在網際網路的技術上，若是需要獲得資料必須要坐在電腦前。媒體學家安妮弗里德伯格將在螢幕這個假想空間裡的運動行為稱為「觀眾的不動性」（immobility of the spectator）[14]。但是隨著移動科技的發展，人類能夠在移動的情況下依然能接收資訊，與全世界連通，固有的界線、時間差距、距離限制等皆消逝，手機移動技術徹底實現觀眾的「實際參與行為」。因此證明羅德威的

論點，當今影像藝術將會著重發展在數位和網路之上，現在網路上所流傳之影像就是德勒茲眼中的電子影像。

而這全新的影像（亦或稱為全新藝術型態）與固有的影像媒體又有何種差異呢？多數人認為決定性關鍵是媒體數據化的物質性轉變；而本書的觀點為取決於觀眾的行為模式。因為能促使觀眾產生行為變化，即代表不同以往的新媒體影響力，觀眾打破被動性，在移動的過程中也能欣賞影像藝術，代表觀眾接受藝術的方式出現轉變，進而帶動藝術傳遞的方式產生變化，猶如班雅明所說：「大眾對於藝術已逐漸產生全新的態度，量已變成了質，參與的數量增加後必定引起模式的變化。」[15]

觀眾的行為模式出現改變也帶動藝術作品的鑑賞方式之改變。在我們的日常生活中經常能看到，人們在搭乘公車或捷運等空檔時間時，都會利用手機觀看影片，這樣的生活模式促使影片製作型態出現具體的變化。舉例來說，一部完整的電影或是電視劇很難在幾分鐘的移動時間內觀賞完畢，對於大多數的人而言，超過 10 分鐘的影片就已經相當冗長，因此電視台會將電視劇或是綜藝節目剪輯成 5 分到 10 分左右的片段上傳，讓觀眾能夠點閱；最近蔚為流行的網路戲劇，一集劇長也大多落在 10 分鐘；以及若是採用遠景式的拍攝手法，在精巧的手機畫面上將會不方便觀看，因此當今電視劇多採用近拍鏡頭來構成畫面，不僅如此就連運鏡方式也改為小螢幕方便理解的

角度。安妮弗里德伯格曾說過：「影像技術的創新轉折點通常發生在螢幕上。」[16] 此句話也符合當今移動科技所帶來的變化，現代人最常透過手機螢幕接觸影像，因此手機的平台成為當代的影像藝術裡的重要角色。我們透過手機能夠觀看成千上萬種的影片，包含：小孩或寵物的可愛影片、遊戲影片、美食影片、化妝影片、運動賽事、各種新奇有趣的影片、電影預告、綜藝節目片段、新聞片段等等。這些影片雖然多元但共通點皆是透過社群網站發佈，或是在世界最大的影音網站 Youtube 上釋出。換句話說，我們所接觸的影片皆是經由「分享」而成。俗話說沒有在 Youtube 上找不到的影片，可看出網站內所蘊含的內容與資料量之龐大，現代年輕人大多用 Youtube 看新聞而不是閱讀報紙；也不會在特定的時間固守電視的觀看節目，而是在 Youtube 上觀看或下載。對於電影影像系的學生而言，Youtube 就像是巨大的膠捲倉庫；對於研究遊戲的學生來說，Youtube 就是無底洞的遊戲影片汪洋。Youtube 對於現代年輕人來說是名符其實的最大媒體代表。

為了深度了解這樣的本質變化，先讓我們從觀眾的行為變化開始探討，班雅明曾提到，當藝術出現危機時的變化相當有趣，藝術型態為了適應不恰當的要求所出現的反應，即為藝術危機所在。舉例來說，在 19 世紀之前，繪畫作品只開放給少數貴族觀賞，但在文藝復興之後，開始有更多人能夠接觸繪畫，這就屬於繪畫的危機。對於美術史來說，繪畫的危機並非因為照相技術的出現，而是社會的生產方式已經出現轉變，因此藝術鑑賞者的需求也出現改變，因此造成繪畫

的社會性危機。

　　班雅明認為，最能展現 20 世紀社會需求的藝術型態電影，電影的寓意為在劇院的大螢幕上播放影片，讓多數人能夠共同欣賞。雖然現在除了到電影院觀影之外，也能透過下載或 DVD 等方式觀看電影，而隨著電影類型的不同，觀眾的選擇也出現歧異，若是擁有刺激動作場面的電影，觀眾多喜好進戲院觀賞；但若是引發觀眾思考的感性獨立電影，觀眾多選擇獨自欣賞的模式。而電影的危機則是網路上的小片段畫面，觀眾求方便快速，捨棄進電影院花兩個小時看電影。這樣改變螢幕大小或是片段性畫面的觀賞方式，就是電影為了因應社會需求所發生的現象，換句話說，20 世紀的代表性藝術型態的電影，為了履行 21 世紀的社會角色努力轉型，卻同時也喪失文化的支配力。但此現象並非代表電影將會走入歷史，只是電影無法如同以往地執行 21 世紀所需求的社會角色，就像繪畫與古典音樂依然存在，但已經無法執行當今社會對於藝術的需求。

　　電影的危機也在他處出現，班雅明曾說：「無論何種藝術型態，當其社會角色出現疲弱，接收者的批判態度和鑑賞態度將會出現分歧。」[17] 社會角色逐漸縮減的電影，雖然不會遭受批判，但人們會對於全新事物的排斥感卻是必然，人們在觀賞已經習慣的電影影像藝術將不會有任何排斥，但卻對於實驗性的獨立電影感到排斥，大眾對於實驗性獨立電影的反應不會是感到新鮮，而是感到困惑，因此也驗證

了班雅明對於電影這個藝術型態的社會角色減少所出現的現象。

網絡影像

　　在探討後電影時代所登場的全新藝術型態之社會角色前，讓我們先了解電影學者穆爾維及藝術學家伯爾吉對於電影觀賞方式改變之論點。穆爾維認為，使用 DVD 觀賞電影的方式是改變的重要開端，兩位學者皆有一致性的看法，線上影片網站的分享共有行為也隸屬於數位影像之一。

　　穆爾維指出，DVD 改變電影本身的敘事構造，同時也促使單一篇電影的影響力串連至其他影像。她認為，在一片 DVD 內除了電影本身，更有電影的幕後花絮、採訪等附加影片，讓觀眾可以跳脫制式的順序觀賞，此特點打破敘事電影原先強調的線性構造。她主張：「DVD 打破電影觀賞的過程必須為絕對孤立的模式。既有的敘事電影必須要在電影片長裡結合製作背景、後續、歷史及其他等，但是數位化後，觀眾的角色加入敘事的關係鏈中。換句話說，數位化的觀眾角色打破電影固有的位階關係，能不受限的跳過電影場面或反覆播放。」[18]

　　當電影化身為 DVD 裡的影片或在電腦內的檔案，要如何欣賞電影的決定權交付在觀眾的手上，電影院內被強制需要重頭看到尾的權力已不復在，觀眾能夠自由控制想要看哪個場面，跳過或重播皆不受

限制。這樣的行為模式之改變，徹底扭轉電影的線性發展模式和連續性敘事的規則。

電影的影像成為分散的碎片的影像，這些影像也能更加自由地與其他電影的影像加以相互作用，穆爾維眼中的影像們配置關係與伯爾吉的「連續影像」概念能相互對照討論，所謂的「連續影像」為觀眾能依據自身的感知與記憶將不同的電影的片段影像串連成全新的關係。連續影像的概念使電影不只擁有單一一個單位，觀眾能夠藉由一部電影的特定影像，聯想到另一部電影。舉例說明，觀眾在觀看蔡明亮的《你那邊幾點》影片中出現手錶畫面時，能夠聯想到王家衛所執導的《花樣年華》裡的壁鐘以及《阿飛正傳》裡的手錶。這些透過感知觸發及回想的場面並沒有特定的順序或是明顯的意義，這些畫面比起組成特定寓意，更像是組成客觀性的排列[19]，這樣的排列擁有自由排序的特徵與電影敘事發展有著截然不同的特質。

這樣的現象最顯著的例子就是 Youtube，在 Youtube 網站上將所有的影像資料儲存在同一空間，猶如檔案庫般，能夠隨時存取我所記憶的影像及其關聯的影像。「電影的影像或是由非線性發展的連續影像能夠透過網際網路串起。」[20] 即為 Youtube 為首的當今影像現象。我們所處的環境就是由巨大的網際網路所組成，各種大大小小的螢幕在周遭，身為觀眾亦或是使用者的我們透過社群媒體將這些影像們自由連結並創出全新產物，這些影像們來自電影、戲劇、MV 等多樣化

的來源，影像們的寓意和目的在不斷連結變形的過程中已經超過原先的範圍與單位，因此若是要單獨分析一部影像的意義已經變成不可能之事，甚至已是太過狹隘的行為，故此變化多端，不停變形的現象需要有個全新的定義及名稱， 及羅德威兩位學者對於其定義感到相當困難。而在總括其定義及影響後，我妄稱其為「網絡影像」，這股全新的影像將既有的藝術影像間的劃分抹去，並將他們結合創出為全新的意義，因此賦予此名，更冀望能夠做為日後研究影像藝術之幫助。

「網絡影像」將多樣化的影像們聚集在一開放式的空間中，意為，來自各方的使用者將自己所生產的影片們透過交互連結形成作用；重要的是這些影片不只是匯集排列，而是能透過媒介，得以透過手機網路在各式各樣的螢幕上播放。宛如希金斯所提出的中介藝術概念般，影像間透過彼此融合作用，並誕生全新寓意，成為第三種的融合[21]。此融合而成的配置排列為全新的藝術形態；在其中的構成要素皆已無法分別定義，他們在開放式的結構中作用[22]，在手機平台上透過使用者的共享行為，不斷變形及生成組成配置。

網絡影像的影像間的配置關係[23]是出自於德勒茲的理論，在他的理論中提到：「配置經由自然或人工的方式進行融合，將這些特徵像星座[24]的構成般形成特殊排列。」換句話說，在此配置關係裡無論是人工或自然影響皆不重要，重要的是他們皆屬於動態關係，「彼此作用、重組、配合。」在此過程中相異的元素生成為多樣體[25]，並

彼此共同創造出不同的影響或功能，因此這樣的配置關係能夠被視為是一全新的手段、領土、行為、實踐 [26]。因著網絡影像的存在，讓影像們能重組配置，誕生成全新的藝術型態。「在配置關係中，影像們不被約束的相互連結，誕生實際產物。」[27] 此產物就是「網絡影像」。

讓我們從德勒茲的配置概念來探討網絡影像自動生成的模式。他認為在領土的空間生成過程裡，配置分成水平或垂直兩種層面，並擁有四種組合方式。在水平層面中有著「物體間的機械配置」及「行為舉止的團體配置」。物體間的機械配置為具體的肢體、行為、情感等的關係；而行為舉止的團體配置為習慣、思考、象徵等。垂直層面則是「能使自己擁有空間的領土」及「能帶領自己通往全新領土」[28] 兩種方式。所有的配置都是在動態的模式下進行。

人類的肢體、手機網路技術、螢幕、影像屬於物體間的機械配置；使用者的留言、混音混接、反應影片、分析影片等屬於行為舉止的團體配置，在此過程中的使用行為是將影片透過網際網路進行連結，在連結的過程中其實無論是物體間的機械配置或是行為舉止的團體配置皆為同時發生，「配置模式將會展現其特性，在不斷的找尋及脫離領土的過程中，組成全新的領土。」[29] 人們對於藝術作品的鑑賞方式與過程，及對其的評價與解析均在網路上相互連結，透過共享，結成規模甚鉅的網絡領土，呈現出此作品的特色與定位。

因此，「網絡影像」能被視為超越個人單位，綜合群體的印象與行為的影像聚合配置。影像的聚合在一開放空間裡相互作用，這樣的網絡影像的無限聚合能當做是人類的記憶檔案庫，穆爾維認為，DVD 就像是座「類博物館」[30]，但這無限聚合的記憶檔案庫的規模更是凌駕類博物館之上，它或許就像是與我們並存的平行宇宙般龐大。

　　網絡影像為人類的記憶檔案庫。現今我們的記憶不斷受到媒體的影響。在 20 世紀時「電影的觀賞方式為集體進行，因此也促成集體記憶，讓社會觀念能明確執行。」因此成為影響「20 世紀社會、政治、文化」[31] 的重要手段，「我們的記憶已經電影化。」[32] 經由電影，我們的記憶不再是分開的個別化，而是群體化。電影在當時已帶有集體聚合之特性 [33]，而現今透過網際網路，這些記憶將會體現更顯著的緊密連結。此連結網將會帶動藝術型態本質的轉變與藝術觀念的改變，藝術家的個人或是藝術品本身的單一單位已經消失，逐漸轉向群眾共有的概念。觀眾的參與將大幅影響藝術品的特性，透過觀眾的多樣化參與，網絡影像也會展現出不同之面貌。

藝術的全新角色：共享價值

　　數以千計的影像在 Youtube 平台裡流通的意義並非僅能聚焦在數量多寡，前文曾提過，量的變化會帶動質的變化，在大眾對於藝術的態度轉變下將會引發一連串的影響，在當今世代已是不可或缺的社群媒體與 Youtube，其擁有龐大的使用者及市佔率，可從中得知 21 世

紀數位化社會對於藝術的需求則是「共享價值」。在前文定義網絡影像時，能看出共享的特徵佔據相當大的比重，而移動科技就是奠定在混和、融合、共享之上，能使其運作的核心關鍵就是在網際網路裡，使用者或稱觀眾的參與。從點擊動作使影像產生到留言、反應影片、混音混接、分析等多樣化影片的產生之過程，無論是消極或積極的參與行為，若是沒有觀眾的參與，網絡影像的世界將無法轉動。總括而言，網絡影像使個人活動的範圍擴大至群體，使用者的參與行為可被視為是將自己的記憶、想法、感受共享給他人的行為。

班雅明在著作《機械複製時代的藝術作品》中提到，隨著技術的發展，藝術型態也會隨之產生變革，全新的藝術型態將蘊含全新的社會價值。班雅明認為電影的登場，則是帶著觀眾的感知、藝術鑑賞方式的改變等社會價值。他說道：「藝術源自巫術，而後用做宗教手段，成為崇拜價值。」[34] 藝術長期以來被附加「崇拜價值」（Kultwert）對於社會運作有著極為重要的角色。藝術最早發跡自洞窟壁畫，而後在石器時代成為巫術的用具，到了中古世紀以宗教為社會中心的時代，成為宗教的手段之一。從雕像、版畫、壁畫、馬賽克磁磚、彩繪玻璃等，在歐洲教堂中能看到的藝術作品，皆在當時做為宗教手段，對於教育不普及的中古世紀歐洲人而言，藝術作品帶著聖經的寓意甚至成為其化身，擁有神性的藝術作品被賦予聖暈效果，成為至高無上的存在。就算人們並沒有直接看見藝術品，也能感受其神聖，形成崇拜價值，這樣的風潮即使在以人本為中心的文藝復興時

期，宗教的絕對權力弱化後依然難以消逝。但在 1900 年代開始興盛的機械複製技術卻大幅動搖了原有的概念。雖然藝術品的複製技術已不足為奇，但「照片」卻能夠複製所有存在的藝術種類，與原先用手工進行的複製技術有著截然不同的轉變，原先需仰賴人類雙手的工作能夠被機器取代，原先倚靠人類雙手的精細藝術，改用鏡頭取代眼睛的角色。影像的複製技術在一夕之間大幅躍進，形成巨大的改變，機械複製技術能夠大量的複製藝術作品，讓原有真品所環繞的聖暈效果徹底消散。

聖暈消逝過後，藝術作品第一次能掙脫宗教的支配，展現在世人面前，並能擁有嶄新的價值，照片與電影為機械複製技術的兩大產物，因此若是問哪張照片才是真品，或是哪部電影才是元祖將是毫無意義的問題。當藝術作品的本真性開始出現弱化，它的社會角色也為之改變，隨著複製技術的發展，觀眾鑑賞的方式及藝術概念也出現變化。

21 世紀的手機移動科技所被賦予的社會價值就是「共享」。在機械複製技術登場後，藝術的價值從「崇拜價值」轉為「展示價值」，隨著手機移動科技普及化後，21 世紀的藝術價值成為「共享價值」。無論是哪個時期的價值並非用做評論的用途，只是確切反應藝術在當代的社會角色。卓別林運用喜劇的手法表現對於資本主義的批判；愛森斯坦在電影中建構全新的社會主義；布紐爾則在電影世界

裡盡情的展現超現實主義。不同種類的電影彼此毫無關係，卻都是向觀眾展現心中所想，這就是展示價值所在，更是 20 世紀重要的社會角色。而現在我們生活周遭的網絡影像，則是透過觀眾的參與和共享順利運轉，徹底展現當代所需要的共享價值。

我們探討了德勒茲的電子影像以及技術發展與藝術發展的關聯，還有全新的藝術型態所執行的社會角色，更討論了實踐共享價值的網絡影像。現在讓我們統整這個接續在時間—影像後的網絡影像之特徵。

首先，網絡影像的範圍屬於流動性、不受限。並不像原先的作品侷限於單一一個類型或形式，例如它並非在電影院上映的電影，也不是收錄在 DVD 內的電影，也不是隸屬於一個系列下的電視劇，也不是特定主題的展覽，也並非一本書籍。既有的藝術作品皆有特定的物理性空間或是範圍，如同就算沒有人買票依然會在電影院播放的影片；就算沒有人翻閱也擺放在書架上的書籍般。新誕生的網絡影像沒有上述的固定範圍，他在網路空間上釋出，經由觀眾的「點擊」動作，開始播放或是分享，進而生成物質性的影像在觀眾眼前展開。無論行為是被動或主動，觀眾的參與行為皆無法與作品的存在分離，因此「點擊」能夠被視為作品發生存在的物質性裝置，作品會因觀眾參與的方式定義本身範圍，故網絡影像的作品範圍是不受限、具有流動性。

第二點，網絡影像所包含的作品不僅限於藝術家的影像，更是囊

括觀眾所創出的影像，一同構成的開放性領域。在過去雖然觀眾也會實行參與的行為，但僅限於在腦中思考，或是透過書面抒發觀後感受、撰寫部落格、加入討論社團等傳統性的參與方式。但現在的觀眾以更積極的方式實踐參與行動，它們會拍攝影片，將原有的影像放在畫面的下方，並在主畫面裡進行個人的解析或心情抒發；或是針對原有影像的反應影像；甚至身為影像創作者的觀眾會將影像加以混音或混接，誕生成全新影像等多元化的積極參與。藝術家的影像加上觀眾所創出的影像，透過緊密的網狀關係生成全新的意義，因此網絡影像的領域無法被侷限，將會因為觀眾所創出的影像豐富自身層次與範圍，成為流動性的空間。

　　第三點，在網絡影像的世界中，藝術家（生產家）與接收者的界線已不復在。藝術家已不再擁有崇高的地位或是權位，因藝術家所生產的影像是因著觀眾在網路上的行為才得以實現，以及透過觀眾所創出的影像才有辦法定義作品的範圍。因此網絡影像裡的藝術家與觀眾並不存在於中心或是主體、客體的關係。最佳的範例就是 Youtube 影音平台，在 Youtube 裡上傳影片的人（生產者）、上傳混音影片的人（生產者＋接收者）、觀眾（接收者），三方都做為使用者的角色，同樣的模式也能套用在社群軟體上。在網絡影像的角色改變讓原本的藝術概念中的神話色彩徹底消失，換句話說即為藝術原有的權力中心瓦解，不再壟斷掌控權位。網絡影像讓藝術家與平凡人的身分差距不再存在。

第四點，網絡影像誘發觀眾的實際行為。行動網路技術讓觀眾能不再僅限於黑暗劇場的座位上，或是電腦螢幕前，觀眾只要手持行動裝置無論在世界何處都能接收影像，不論在移動的公車或是火車上，甚至在行走中皆能觀看影像，網絡影像從根本改變了觀眾的行為模式，也讓藝術傳遞方式出現改變。

影像的型態也因著觀眾行為出現改變，我們無法在行走的時間內看完兩個小時的電影，原本設定在大螢幕上播放的電影若在手機播放也會造成觀影品質不佳。因此影像的型態也出現改良，為了方便移動中的觀眾，影像以篇幅較短的形式剪輯，在短時間內傳遞重要資訊，方便觀眾理解與共享。

因此，透過觀眾的共享行為，讓作品的範圍、藝術家、接收者三者間的劃分消失，網絡影像讓傳統的媒體界限不再擁有絕對性的權力，成為了帶有全新定義的藝術型態。

超越第三種影像

截至目前來看，德勒茲所認為的電子影像無法被稱呼為現代影像藝術，既然如此，應該怎麼稱呼它呢？網絡影像真的為德勒茲所預告的全新影像型態嗎？此章讓我們深度了解德德勒茲理論中的時間—影像與電子影像之關聯。

德勒茲說：「在精神的自律運動及心靈自動裝置仰賴科技技術之前，就是因著美學得以運動，在電子影像與記號的獨創系統開始崩塌甚至退步前，時間─影像就已經渴望影像與記號的獨創系統。」[35]

可看出德勒茲對於電子影像的保留態度，他在論述中提道「美學」是時間─影像的藝術意志，在電子影像的技術發展蓬勃之前，時間─影像的藝術意志就已經觸及影像與記號的獨創系統，換句話說，時間─影像所成就的影像與記號系統，也會在電子影像上發生，他同時也引用班雅明的論述來驗證自己的主張。

班雅明對於每當藝術型態出現危機時將會有以下徵兆：
「在藝術出現危機的時期，全新的藝術型態將會從原有的藝術型態中擷取不勞而獲之成果，特別好發於藝術的衰退期，此時誕生的藝術型態將是粗曠、怪異，但他們皆是建立在歷史豐富淵遠的藝術基礎之上，才得以發揮。」[36]

班雅明認為「達達主義」企圖利用繪畫或文學營造出人類能經由電影所得到的娛樂效果。達達主義派利用怪奇的文句或無意義的物品製作出藝術品，展現對於原有藝術的反對，並藐視其為無意義的存在。班雅明認為達達主義者試圖想展現對於世界變化的能量或是體現某種藝術意志，但尚未擁有與其想法相配的能力與技術，故只能用怪奇的方式體現。柏爾吉認為此現象就猶如日常生活中的轉台般稀鬆平

常，這些超現實主義者的步行漂流（ambulatory dérive）行為與華麗的舞台表演般有著相似的價值 37。換句話說，超現實主義所體現的特殊藝術行為，在當今的環境中任何一項藝術皆能輕易體現，就像轉台般的容易。

班雅明眼中電影與達達主義的關係就像德勒茲眼中電子影像與時間—影像之關係。但並非現代電影就必須像達達主義般誇張怪奇才有辦法實現藝術，全新登場的電子影像能夠用更直接便利的方式體現自身價值，就像達達主義從既有藝術中擷取智慧一般。舉凡布列松、侯麥、高達、蕙葉、莒哈斯、西貝爾貝格等創新藝術電影導演的作品，皆是將時間—影像所達成的效果，昇華成電子影像的例證。同時也符合了德勒茲的理論。

這些新興電影裡包含了影像的可讀性、影像與聲音的分離、新創題材等特徵，視覺與聽覺出現分離的斷裂關係，成為碎片式影像，讓每個碎片成為可閱讀的對像，原先的電影線性發展特性被打破後，每分鐘所出現的碎片皆為異質性並沒有上下關係，在巨大開放性空間內作用。38

但上述的特性裡在電子影像的世界裡卻是相當普遍可見的現象，舉例而言，MV 並不像電影有著主軸故事而發展，其聲音與影像也呈現分離式的進行，故使每個片段或是碎片皆擁有可讀性，必須深入閱

讀每個碎片才能理解。而由觀眾所生產的混音混接或是反應影片裡的敘事體篇幅也極為短暫，不像電影般完整，這些碎片們皆不隸屬於彼此，各自帶有自律性。就像前文所提過的防彈現象，他們的影像裡聲音與影像內容皆有自律性地相互關聯。這些散落的意義碎片形成無理數關係，意指碎片間為複合性的組合，存在於聲音和影像間、影像與影像間。因此若是想理解整部影片之意涵，能夠從各個角度思考影片，使影片進行的方向不再只是單一，可逆向倒溯，也可反推思考，使影片增加豐富性，德勒茲稱這些碎片擁有可讀性。防彈影像的相互關係與時間間隔以及不受限的解讀順序，加上觀眾的實際行動就是此論述的代表例證。多數在 Youtube 上的影片皆擁有上述特徵，不僅如此，其意義比時間—影像更容易使人理解。

此外，混音混接、反應影片與分析影像成功消弭原先作者與觀眾的界線，將自己的聲音加進其中，使其成為複音性（polyphonic），這些聲音為異質性，同時也保有自身的特性，豐富的音質多樣體讓寓意更加多元並擁有多樣可能性[39]，在防彈現象中我們能夠看到影像無論新舊能夠隨時生成全新的寓意，加上歌迷所創出的影像一同在網際網路的虛擬空間中相互作用。彼此間異質的影像加上豐富的聲音，創造出豐富的多樣體。在防彈現象裡，無論是複音現象或影像皆不艱深難解，並皆在水平性的網路世界中生成，猶如德勒茲所言及的無政府空間，在此世界裡觀眾只需要移動手指進行點擊的動作，就能連接並生成。

探討德勒茲的電影哲學之變化和克服

因此網絡影像能夠被視為時間－影像後的第三種影像，網絡影像能成為德勒茲電影哲學中的第三影像帶有幾點重要因素。一、網絡影像之生成需要觀眾的參與行動，二、在德勒茲的電影哲學中幾乎看不到他對於觀眾的看法，對於德勒茲而言，觀眾的存在並非相對而是自然存在，這樣的概念卻不適用於現今透過簡易的行為就能連結影像的媒體環境，再者，共享價值為網絡影像所追求的藝術意志，故觀眾的存在就變為更要必然[40]，觀眾的概念徹底改變德勒茲的電影存在論，也能被視為補足德勒茲的電影哲學中所缺乏的觀眾位置，使其更加完善。

那麼在德勒茲的電影哲學裡可有觀眾能容身之處呢，就是在時間－影像的最後一項「時間序列」中。時間－影像的電影擁有無理數斷裂的特質，使觀眾能夠跳脫膠卷的制式順序，雖在電影院依舊為依序播放，但電影內的影像擁有碎片性及自律性的特質，因此能夠在觀眾的腦海中自由排序。更進一步說明，電影的播放順序為線性的A－B－C－D－E－F－G…，但在觀眾的腦海中卻能夠自由地以D－A－F－E－B－G－C…不受限制的排序。單一部電影就能產生無限的序列；甚至一名觀眾就能擁有數量驚人的序列。這些序列彼此影響與作用，產生對於電影的思維與意義，這些序列雖源自電影，但卻是仰賴觀眾才能將片段的影像組成序列，並經由觀眾的思考

能力被賦予意義，因此觀眾是這片連結網絡的重要關鍵，但德勒茲只在學說中暗示觀眾的存在，並沒有加以著墨描述。

　　德勒茲對於觀眾能自由排序解讀電影，使得觀眾、編劇、演員三者間角色定義趨於模糊，彼此的聲音發生融合、混和的電影類型稱為「現代政治電影」。其與古典電影有著相當大的差異，現代政治電影並無事先設定「人們」的群體存在，依照德勒茲的說法來說，現代電影並不存在同質性的「人們」，人們是因收到必須產出序列的要求，才生成的「未來存在」[41]。故觀眾是被動性而不是主動性的產生思維的動作。由此也能看出他希望觀眾能夠因著對於電影的思維而形成「人們」，但觀眾其實只是因著電影內容而產生感性的想法，此想法能夠被視為是真正的思維嗎？真正的思維應當是關係到我們對於生命的態度等，真摯且認真的想法。既然如此，若是要透過電影誘發觀眾對於生命的省思，想當然不是件易事。因此觀眾身上的變化是學者一直以來冀望之事，但將期盼寄望未來，未來卻不會自動前來，必須要由人類創造出來，從過去到今天，電影及觀眾不斷經歷斷裂與生成的成長，或許彼此皆渴望未來的全新改變。

　　而此書提到的網絡影像，觀眾的積極參與成為作品生成的重要因素，似乎符合了電影與觀眾長期以來的渴望。在網絡影像的世界中，觀眾們能夠自由發聲，成為多樣化的序列，而其產生的序列比起時間－影像的序列產生更巨大的變化，原先只存在於觀眾腦海的思維序

列，在網絡影像中能夠化為實體，編輯成為影像，並在線上空間與其他影像相互連結。也可視為，觀眾的個人思維透過網際網路與其他觀眾產生連結，將範圍從個人擴大至群體。德勒茲在其時間－影像的論述中闡明大眾電影的作用為促進人們思維，而此現象就在當今的網絡影像中徹底實現。奠定在網際網路的網絡影像實為一門藝術，因其「將個人與群體政治的界線抹去，並誘發團體行為。」[42] 當今的使用者並非以特定的方式出現在網絡影像之前，而是與網絡影像共同生成的存在，故這一群「人們」日後會如何發展沒有人能下定論，但重要的是，全新藝術型態網絡影像，能夠誘發觀眾，透過簡易的行為，成為觀眾的具體存在。

觀眾—使用者的日常行為徹底顛覆了電影觀眾原先的被動派與主動派的二分法。所謂的被動派意為，選擇觀看好萊塢電影等主流電影的觀眾，他們喜好作為接收方，被動接受電影所指定的情緒反應；而主動派觀眾則是喜好前衛電影，喜歡透過電影誘發自身思維，其喜好的電影猶如布萊斯特的「陌生化效果」電影，此種電影並非使觀眾與主角同質化，而是透過奇幻的視覺與聽覺，誘導觀眾思考現實。因此兩個派系在對於觀眾觀影的感受與大腦的運作方式上有著極大差異，而將觀眾分類為被動派的主流電影的中心結構有著急需被改變的必要性，因此我對於基本的觀眾二分法提出質疑，這樣的二分法對於當今網絡影像時代是否有其適用性？

作品的意義與用途在網絡影像的世界中不斷重組，並創新成截然不同的配置，此配置透過觀眾所使用的多樣化機器中實現，可被視為是一種融合的過程，此融合不只是「在單一機器上能實現多種機能的技術性過程，而是消費者主動尋找新資料，並將散落的媒體資訊連結之過程。」故多媒體平台上所實現的觀賞過程為結合觀眾的流動性觀賞行為與共享行為。經由共享行為，觀眾能夠跨越個人界線，在展開的資料空間中體驗新型群眾觀賞方式[43]。既然如此，個人與群眾；個人的記憶與群眾的記憶，我們能得出甚麼結論呢，相當顯著地，現今的觀眾本質已出現重大轉變，因為舊有的「電影與個人觀眾」的兩端關係，已經蛻變為「電影與多媒體平台與網際網路與群體觀眾」的多端關係。

在這項排序中觀眾透過手機裝置，無論在何處都能構思、都能編輯、並與他人分享想法。「當今的媒體接收者成為自由的游牧者，能夠透過大眾媒體平台尋找自己所喜好的娛樂資訊，並不受時空限制。」[44] 符合未來學家托佛勒指出的「自產自消（prosumer）」的概論，當今的觀眾已經跳脫舊有的被動派／主動派的二分法，他們透過網際網路觀賞並消費影像藝術；並同時參與網絡影像之生成創造。故對於這群人而言，比「觀眾」更為恰當的稱呼為「大眾媒體的觀眾消費者」。

這群擁有全新定義的觀眾所存在的網路空間不是黑暗密閉的劇

場，而是結合資訊空間與實體空間的複合式場所。同時身為觀眾及生產者的他們在場所裡所進行的體驗，融合了群體與自身的聲音，使空間成為一座大型遊樂場。

「他們既感性又理性；既順從又好表達；既真摯又從容，他們所處的空間即為複合式組成，故他們也同為複合式存在，他們就像在虛擬的網路都市中行走的漫遊者，同時能對於空間場產生嚮往與批判。」[45]

此種行為大幅拓寬人類原先對於電影學的理解範圍，人人皆可發聲，並形成群體，組織成龐大的影響力。

此書嘗試分析並定義德勒茲曾指明擁有「命名的危機」的第三種影像，這個全新的影像在後電影時代登場，且無法隸屬於任何一種現有的媒體種類。此影像建立於移動科技之發達，並成為現代的影像藝術，更是超越德勒茲電影哲學內能夠得出的定義，因此我稱呼其為「網絡影像」。有鑑於希望在發展快速的當今世代，能進一步理解這個新的藝術形態，我提出下列幾種見解。

一、將當今的影像藝術命名為網絡影像，有助於理解現在藝術概念出現塊莖化的現象。包含因著移動科技之發達，所促成的藝術家與使用者的劃分消弭、藝術作品的跨領域、全新藝術

形態之社會角色與其藝術價值。

二、經由此變化能推敲出影像藝術正在經歷的本質變化及其未來
發展方向性，與全新的藝術形態究竟帶有何種政治可能性。
藝術所蘊含的潛在因素往往是影響人類歷史的重要關鍵。

三、突破德勒茲學說的時空限制，將網絡影像的概念放進德勒茲
的電影哲學內。同時也將其論述中欠缺的觀眾論一併討論，
使其更加完整。

在數據化與網際網路的時代來臨後，影像藝術從根本發生變化，
此變化與社會變遷緊緊相繫，研究藝術變化所作的學術研究之對錯只
能交託未來，即便如此，我也寄望能夠藉由本書的學術研究與例證做
為開創未來之契機。

備註

1 內文將以曾發表過的論文「移動網路平台社會中的數位電影」《時代與哲學》做為基礎撰寫。

2 Steven Shaviro, Post Cinematic Affect , Winchester, UK: Zero Books, 2010, p. 1

3 同上

4 D. N. Rodowick, What Philosophy Wants from Images , Chicago and London: The University of Chicago Press, 2017, p. 4.

5 同上

6 雖在運動—影像的電影中囊括了知覺—影像、情感—影像、衝動—影像、關係—影像等影像種類，也並非所有電影有著和美國古典電影般相等的形式，但上述影像皆帶有情感與運動的特性，故能被分類在運動影像裡。而行為—影像由於特性較不顯著，因此只能被視為與運動—影像擁有關連。運動—影像的概念太過廣泛，因此不容易明確區分，若是單純用運動—影像和時間—影像來區分古典電影和現代電影，似乎顯得太過草率，但礙於篇幅無法在書中詳述其細項，因此若是想深入研究德勒茲的電影哲學，能參考作者之論文《研究德勒茲的運動—影像》

7 德勒茲《電影 II：時間—影像》

8 同上

9 同上

10 同上

11 Gilles Deleuze, Cinema 1: The Movement-Image , trans. by Hugh Tomlinson and Barbara Habberjam. Minneapolis: University of Minnesota. 1986. p. x

12 Philip Rosen,C hange Mummified: Cinema, Historicity, Theory, Minneapolis; London: University of Minnesota Press, 2001, (Chapter 8. Old and New: Image, Indexicality, and Historicity in the Digital Utopia.)

13 Anne Friedberg, The Virtual Window: from Alberti to Microsoft, The MIT Press; Cambridge, Massachusettes; London, England, 2009, p. 238.

14 同上

15 班雅明《機械複製時代的藝術作品》

16 Anne Friedberg, The Virtual Window: from Alberti to Microsoft, The MIT Press; Cambridge, Massachusettes; London, England, 2009, p. 203

17 班雅明《機械複製時代的藝術作品》

18 勞拉‧穆爾維《每秒二十四倍速的死亡：靜止與活動影像》

19 Victor Burgin, The Remembered Film , Reaktion Books, 2004, p. 21.

20 勞拉‧穆爾維《每秒二十四倍速的死亡：靜止與活動影像》

21 Yvonne Spielmann, "Conceptual Synchronicity: Intermedial Encounters Between Film,Video and Computer" in Expanded Cinema: Art, Performance, Film , edited by A. L.Rees, Duncan White, Steven Ball and David Curtis, Tate Publishing; London, 2011, p.194.

22 Paul Haynes, "Networks are Useful Description, Assemblages are Powerful", Ingenio Working Paper Series N' 2010/01, Universidad Politécnica de Valencia, Valencia, 2010, p. 9.

23 「配置」(assemblage, agencement) 為將異質性物體透過連接 (liaisons)、關係 (relations) 組成多樣體。(Deleuze & Parnet, Dialogues, Athlone Press; London, 1987, p. 69.)

24 Deleuze, G. & Guattari, F., A Thousand Plateaus: Capitalism and Schizophrenia , translatedby B. Massumi, University of Minnesota Press, 1987, p. 406.

25 J. Macgregor Wise, "Assemblage", in Gilles Deleuze: Key Concepts , edited by Charles J.Stivale, McGill-Queen's University Press: Montreal & Kingston Ithaca, 2005, p. 77.

26 Graham Livesey, "Assemblage" in The Deleuze Dictionary , edited by Adrian Parr, Edinburgh University Press: Edinburgh, 2010, p. 19.

27 同上

28 Deleuze, G. & Guattari, F., A Thousand Plateaus: Capitalism and Schizophrenia , translated by B. Massumi, University of Minnesota Press, 1987, p. 254.

29 J-D Dewsbury, "The Deleuze-Guattarian Assemblage: Plastic Habits", Area Vol. 43 No. 2, Royal Geographical Society, 2011, p. 150.

30 勞拉‧穆爾維《每秒二十四倍速的死亡：靜止與活動影像》

31 Andr Habib,"Ruin,Archive and the Time of Cinema: Peter Delpeut's Lyrical Nitrate", Substance ,Vol 35, no. 2, 2006, p. 124.

32 Isabelle McNeill, Memory and the Moving Image: French Film in the Digital Era , Edinburgh University Press, 2012, p. 15.

33 關於電影的電子影音資料與群體記憶，在朴贊慶的電影《萬神》中能看到相關的題材，也可參照作者之著作。李志暎《電影之範圍：電影與歷史記憶》

34 班雅明《機械複製時代的藝術作品》

35 德勒茲《電影 II：時間—影像》

36 班雅明《機械複製時代的藝術作品》

37 Victor Burgin, The Remembered Film , Reaktion Books, 2004, p. 8.

38 德勒茲《電影 II：時間—影像》

39 電影中展現集體行為的具體事例能參考泰國導演阿比查邦‧魏拉希沙可的《正午顯影》以及作者的著作《阿比查邦的＜正午顯影＞之特徵與現代政治電影的寓意：以德勒茲的「故事」與「群體行為與配置」作為探討》2010

40 關於影像的排列方式與多樣化變形的詳細探討，能參照作者的著作＜蒙太奇之現代概論：德勒茲的角度＞《時代與哲學》2011

41 關於現代政治電影特徵、排列式的電影產生方式、群眾的創造等，能參照作者的著作《阿比查邦的＜正午顯影＞之特徵與現代政治電影的寓意：以德勒茲的「故事」與「群體行為與配置」作為探討》2010

42 德勒茲《電影 II：時間—影像》

43 Jenkins, H. Convergence Culture: Where Old and New Media Collide . New York: NYU Press.2006. p. 3.

44 同上

45 申慧蓮＜媒體空間之混和及感知的強化＞《時代與哲學》韓國哲學研究協會 2018

參考文獻

André Habib, "Ruin, Archive and the Time of Cinema: Peter Delpeut's Lyrical Nitrate", *Substance* , Vol 35, no. 2, 2006.

Anne Friedberg, The Virtual Window: from Alberti to Microsoft , The MIT Press; Cambridge, Massachusettes; London, England, 2009.

D. N. Rodowick, What Philosophy Wants from Images , Chicago and London: The University of Chicago Press, 2017.

Deleuze & Parnet, Dialogues , Athlone Press; London, 1987.

Deleuze, G. & Guattari, F., A Thousand Plateaus: Capitalism and Schizophrenia , translated by B. Massumi, University of Minnesota Press,1987.

Gilles Deleuze, Cinema 1: The Movement-Image , trans. by Hugh Tomlinson and Barbara Habberjam. Minneapolis: University of Minnesota. 1986.

Graham Livesey, "Assemblage" in The Deleuze Dictionary , edited by Adrian Parr, Edinburgh University Press: Edinburgh, 2010.

Isabelle McNeill, Memory and the Moving Image: French Film in the Digital Era , Edinburgh University Press, 2012.

J. Macgregor Wise, "Assemblage", in Gilles Deleuze: Key Concepts , edited by Charles J. Stivale, McGill-Queen's University Press: Montreal & Kingston Ithaca, 2005.

J-D Dewsbury, "The Deleuze-Guattarian Assemblage: Plastic Habits", Area Vol. 43 No. 2, Royal Geographical Society, 2011.

Jenkins, H. Convergence Culture: Where Old and New Media Collide . New York: NYU Press. 2006

Paul Haynes, "Networks are Useful Description, Assemblages are Powerful", Ingenio Working Paper Series N' 2010/01, Universidad Politécnica de Valencia, Valencia, 2010, Philip Rosen, Change Mummified: Cinema, Historicity, Theory , Minneapolis; London: University of Minnesota Press, 2001.

Steven Shaviro, Post Cinematic Affect , Winchester, UK: Zero Books, 2010.

Victor Burgin, The Remembered Film , Reaktion Books, 2004.

Yvonne Spielmann, "Conceptual Synchronicity: Intermedial Encounters Between Film, Video and Computer" in Expanded Cinema: Art, Performance, Film , edited by A. L. Rees, Duncan White, Steven Ball and David Curtis, Tate Publishing; London, 2011.

勞拉‧穆爾維《每秒二十四倍速的死亡：靜止與活動影像》

班雅明《機械複製時代的藝術作品》

申慧蓮＜媒體空間之混和及感知的強化＞《時代與哲學》韓國哲學研究協會 2018

李志暎＜研究德勒茲的運動－影像之概論＞首爾大學哲學系博士論文 2007

李志暎＜關於手機移動網路評台社會的數位影像研究＞《時代與哲學》韓國哲學研究會 2014

李志暎＜蒙太奇之現代概論：德勒茲的角度＞《時代與哲學》2011

李志暎《阿比查邦的＜正午顯影＞之特徵與現代政治電影的寓意：以德勒茲的「故事」與「群體行為與配置」作為探討》2010

李志暎＜電影之界線：歷史記憶＞《比較文學》2017

德勒茲《電影 II：時間—影像》

TITLE

藝術國度　防彈掀起一場溫柔革命

STAFF

出版	三悅文化圖書事業有限公司
作者	李志暎
譯者	莫莉
編輯	三悅編輯部
製版	明宏彩色照相製版有限公司
印刷	桂林彩色印刷股份有限公司
法律顧問	立勤國際法律事務所　黃沛聲律師
戶名	瑞昇文化事業股份有限公司
劃撥帳號	19598343
地址	新北市中和區景平路464巷2弄1-4號
電話	(02)2945-3191
傳真	(02)2945-3190
網址	www.rising-books.com.tw
Mail	deepblue@rising-books.com.tw
初版日期	2020年5月
定價	320元

國家圖書館出版品預行編目資料

藝術國度 防彈掀起一場溫柔革命 / 李
志暎作；莫莉譯. -- 初版. -- 新北市：三
悅文化圖書, 2020.05
　160面；14.5 X 21　公分
ISBN 978-986-98687-4-7(平裝)

1.歌星 2.流行音樂 3.藝術評論 4.韓國

913.6032　　　　　　　109005228